학생·직장인·일반인을 위한 최신 펜글씨교본

漢字 펜글씨 교본

* 편집부 편

교육부 선정
상용漢字 1,800字

- 漢字쓰기의 기본필법
- 漢字가로쓰기 연습
- 漢字세로쓰기 연습
- 한글쓰기 연습
- 서식과 용어쓰기

太乙出版社

❋ 永字入法 ❋

❀ 永字는 모든 筆法을 具備하고 있어서 이 글자에 依하여 運筆法이 說明되었으며, 이 書法을 永字八法이라 부릅니다.

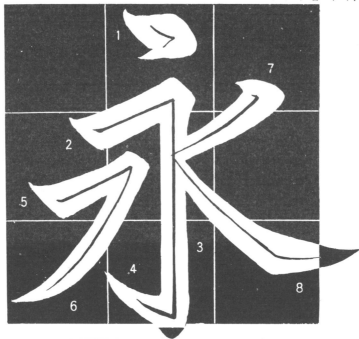

側 (측)	靮 (늑)	努 (노)	趯 (적)	策 (책)	掠 (략)	啄 (탁)	磔 (책)
① ﹅	② 一	③ 丨	④ 亅	⑤ ノ	⑥ ノ	⑦ ﹁	⑧ ＼

◆ 한자의 필순

　하나의 한자를 쓸 때의 바른 순서를 필순 또는 획순이라 한다. 한자는 바른 순서에 따라 쓸 때, 가장 쓰기 쉬울 뿐 아니라 빨리 쓸 수 있고, 쓴 글자의 모양도 아름다와진다.

◆ 필순의 기본 원칙

1. 위에서 아래로 위에 있는 점·획이나 부분부터 쓰기 시작하여 차츰 아랫부분으로 써 내려간다.

三(一 二 三) 工(一 丁 工)

言(丶 亠 言 言 言 言 言)

喜(一 十 吉 吉 吉 喜 喜)

2. 왼쪽에서 오른쪽으로 왼쪽에 있는 점·획이나 부분부터 쓰기 시작하여 차츰 오른쪽으로 써 나간다.

川(丿 刂 川) 州(丿 州 州)

順(丿 刂 川 順)

側(亻 俱 俱 側) 測 卿

◆ 차례를 바꿔 쓰기 쉬운 한자

出 (5획)	丨 屮 屮 出 出 ········· ○	
	丨 山 山 屮 出 ········· ×	
臣 (7획)	丨 厂 臣 臣 臣 ········· ○	
	一 厂 厂 臣 臣 ········· ×	
兒 (8획)	丘 臼 臼 臼 臼 兒 ·· ○	
	丘 臼 臼 臼 臼 兒 ·· ×	
郵 (11획)	亖 垂 垂 垂 郵 郵 ·· ○	
	亖 垂 垂 垂 郵 郵 ·· ×	
華 (12획)	艹 艹 菥 莁 華 ·· ○	
	艹 艹 苹 苹 華 華 ·· ×	
肅 (13획)	肀 肀 肃 肅 肅 ·· ○	
	肀 聿 肃 肃 肅 ·· ×	
豊 (18획)	丨 丩 丱 豐 ·· ○	
	丨 山 甾 甾 豐 ·· ×	
關 (19획)	丨 門 門 閈 關 ·· ○	
	丨 門 門 閈 關 關 ·· ×	
惡 (12획)	一 亞 亞 亞 惡 ·· ○	
	一 亞 亞 亞 亞 惡 ·· ×	

■ 일러두기

1. 펜글씨의 세계

펜글씨는 선이 가늘므로 자연 글자의 크기에 제약이 있으며 편지나 장부, 그밖에 서류 등 일상 쓰이는 것이 주이며, 대체적으로 붓글씨는 취미본위, 예술적인데 대하여 펜글씨의 목적은 어디까지나 실용본위, 사무적인 것이다. 따라서 쓰는 방법에 있어서도 스스로 특색이 있음은 말할 것도 없다.

2. 펜글씨의 요령

펜은 모필과는 그 사용방법이 달라 선의 눌림이 거의 없고 즉석에서 안정된 선을 그을 수 있어 쓰기에 매우 쉽다. 그렇다고 해서 그저 슬슬 긋는 것 같이 써서는 지렁이 기어간듯이 힘없는 것이 되고 만다. 펜글씨에 있어서도 약간의 눌림이 있어야만 필력의 강약과 필세의 느림과 급함이 나타나서 선이 생생하게 약동하는 살아 있는 글자가 되는 것이다.

3. 한글 쓰기의 특성

한글은 글자의 짜임새가 한자와는 다르기 때문에, 글씨를 쓰는 요령도 자연 다르다.

한글 글씨는 궁체에 근원을 두고 쓰이고 있는데, 그 선이 한자보다 부드럽고 둥글며, 특히 모음의 세로획은 기필(起筆)이나 수필(收筆)이 독특하고, 이 획이 글자의 주획역활을 하고 있어 주의하지 않으면 안 된다. 한글 글씨의 모든 획의 기필은 대체로 한자의 그것보다 모나지 않게 부드러운 기분이 나도록 하여야 하며, 주획이 되는 세로획의 수필은 머물러 두지 말고 가늘게 뽑되, 일부러 끝을 꼬부리지 말고 자연스럽게 아래로 뽑아야 한다.

4. 펜 잡은 앉음새

그림과 같이 단정한 자세로 손 끝에 너무 힘을 주지 말고 몸은 책상에 스칠 정도로 다가앉아, 가슴을 펴고 머리는 약간 숙여야 하며, 펜대와 눈과의 거리는 **20cm** 이상 떨어져야 한다. 지면은 오른편 가슴쪽에 놓고 펜을 쥔 손이 오른쪽 가슴 중앙 위치에 있어야 쓰기에 편리하다.

*펜의 종류

G 펜

스푸운펜

스쿨펜

활콘펜

둥근펜

*펜을 쥐는 각도

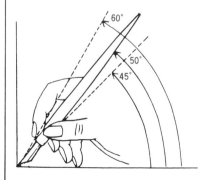

한자(漢字) 글씨의 기본 필법(筆法)

용필법(用筆法)

용필법은 붓이나 펜을 다루는 방법을 말한다. 여러가지 펜의 종류에 따른 특성을 살려서 한 점, 한 획에 대한 기세(氣勢)와 성정(性情)이 나타나도록 해야 한다. 고래의 용필법으로서는 영자 팔법(永字八法)이 많이 쓰이고 있다.

운필법(運筆法)

운필법은 펜자 운동을 통하여 한 점, 한 획에 대한 필의(筆意)나 필세(筆勢)를 잘 나타나도록 하는 방법이다. 글씨를 쓸 때, 펜이 나아가는 속도, 용필과 운필법은 수레의 두 바퀴와 같으므로 꾸준히 연습하여 필력을 길러야 한다.

기본 점획(基本點劃)의 연습

펜글씨 공부를 하려면 먼저 한자의 기본이 되는 점획을 철저히 익혀야 한다. "길 영(永)자"는 글씨의 기본 점획을 익히는데 가장 대표적인 글자이므로 많이 연습하고, 또 여덟 가지의 점획을 세심히 관찰하여 올바른 점획쓰기와 더불어 필요한 기본 점획의 운필법을 익혀야 한다.

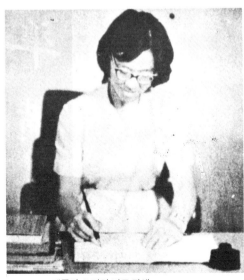

*펜글씨 쓰기의 바른 자세

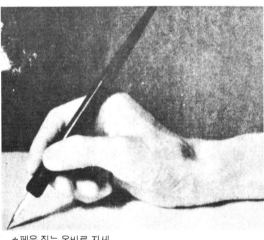

*펜을 쥐는 올바른 자세

가로긋기	내려긋기	내려뽑기	삐침	선삐침	짧은 삐침	선파임	누운파임	왼갈고리	굽은갈고리
一)	丨)))	丶	﹁))
一)	丨)))	丶	﹁))

오른갈고리	평갈고리	지게다리	누운지게다리	새가슴획	봉날개	사자입	치침	꼭지점	측점
ㄴ	←	ㄴ	ㄴ	ㄴ	ㄹ	ㄱ	／	／	＼
ㄴ	←	ㄴ	ㄴ	ㄴ	ㄹ	ㄱ	／	／	＼

왼점	오른점	수	이	삼	사	오	육	칠	팔
丿	丶	数	二	三	四	五	六	七	八
丿	丶	数	二	三	四	五	六	七	八

구	십	백	천	만	억	갑	을	병	정
九	十	百	千	萬	億	甲	乙	丙	丁
九	十	百	千	萬	億	甲	乙	丙	丁

늙을로	젊을소	맏형	아우제	누이자	누이매	아비부	어미모	아내처	아들자
土尹老老	亅小少	口口尸兄	丷肖弟弟	女女妗姉	女女妹妹	八八父	口母母母	亖妻妻妻	了子
老	少	兄	弟	姉	妹	父	母	妻	子
老	少	兄	弟	姉	妹	父	母	妻	子
* 늙은이와 젊은이.		* 형과 아우.		* 여자 형제.		* 아버지와 어머니.		* 아내와 자식.	

지아비부	며느리부	사랑애	뜻정	각각각	낱개	성품성	격식격	둥글원	가득할만
一二夫夫	女妚婦婦	爫爫爱愛	忄忄忄情情	夂夂各各	们们個個	忄忄忄性	术枠枠格	同同圓圓	汸滿滿滿
夫	婦	愛	情	各	個	性	格	圓	滿
夫	婦	愛	情	各	個	性	格	圓	滿
* 남편과 아내.		* 사랑하는 마음.		* 낱낱.		* 개인의 성질.		* 모나지 않고 좋음.	

흐를류	별성	굽을곡	줄선	뭍륙	길로	배항	빌공	닫을관	문문
氵氵泸流	日旦早星	冂曲曲曲	糸紵綿線	阝阞陸陸	足跗路路	月舟舤航	宀灾空空	門門閁關	冂門門門
流	星	曲	線	陸	路	航	空	關	門
流	星	曲	線	陸	路	航	空	關	門
*별똥.		*구부러진 선.		*육지의 길.		*비행기로 공중을 날음.		*요지에 들어가는 곳	

두량	편할편	더듬을탐	찾을방	따지	구슬구	반반	섬도	넓을광	다리교
一币兩兩	亻伝便便	扌扩探探	言訁訪訪	土圹地地	王王球球	八今半半	冂皀島島	庐庐廌廣	木栌橋橋
兩	便	探	訪	地	球	半	島	廣	橋
兩	便	探	訪	地	球	半	島	廣	橋
*두 편.		*탐문하여 찾아 봄.		*우리가 살고 있는 땅덩이.		*한쪽만 육지에 닿고 그 나머지 세면은 바다에 쌓인 땅.		*넓은 다리.	

긴장	짧을단	멀원	가까울근	깊을심	얕을천	도읍도	저자시	농사농	마을촌
斤斤튽長	矢矢短短	青袁遠遠	厂斤沂近	氵汈泙深	氵浐浅淺	耂者者都	亠亠节市	曲農農農	十木村村
長	短	遠	近	深	淺	都	市	農	村
長	短	遠	近	深	淺	都	市	農	村
*길음과 짧음.		*멀고 가까움.		*깊음과 얕음.		*도회지.		*농사를 짓는 마을.	

이웃린	고을읍	고을동	마을리	살거	머무를류	나눌구	지경역	집가	집옥
阝阝隣隣	吕吊邑邑	氵洞洞洞	旦甲里里	尸尸居居	印留留留	下吊品區	垣域城域	宀宇家家	尸尸屋屋
隣	邑	洞	里	居	留	區	域	家	屋
隣	邑	洞	里	居	留	區	域	家	屋
*가까운 이웃 읍내.		*마을.		*일시적으로 그곳에 삶.		*갈라 놓는 지경.		*집.	

자석자	다할극	법률	책력력	비롯할창	둘치	갤청	비우	기운기	코끼리상
矿矿磁磁	打柯極極	彳彳律律	厂厤曆曆	今倉倉創	罒罟置置	日晴晴晴	冂雨雨雨	气氛氣氣	免象象象
磁	極	律	曆	創	置	晴	雨	氣	象
磁	極	律	曆	創	置	晴	雨	氣	象
* 자석의 음양의 두 극.		* 책력.		* 처음으로 만들어 둠.		* 날이 갬과 비가 내림.		* 날씨가 변하는 현상.	

헤아릴측	기후후	곳집창	군사졸	변할변	고칠경	잔물결연	물결흐를의	문채문	수놓을수
測測測測	侯侯候候	今倉倉倉	卒卒卒卒	變變變變	一百更更	漣漣漣	氵漪漪漪	糸紋紋紋	糸繡繡繡
測	候	倉	卒	變	更	漣	漪	紋	繡
測	候	倉	卒	變	更	漣	漪	紋	繡
* 날씨의 변함을 헤아림.		* 갑작스러움.		* 바꾸어 다르게 고침.		* 잔 물결.		* 무늬와 수.	

물흐를도 氵汋汋淘	넘칠태 氵汰汰汰	운운 音韵韻韻	저번향 乡郷郷嚮	무지개홍 虫虹虹虹	암무지개예 虫蚬蚬蜺	무르녹을농 氵浓濃濃	안개무 一雫霧霧	축축할림 氵汁淋淋	샐리 氵广漓漓
淘	汰	韻	嚮	虹	蜺	濃	霧	淋	漓
淘	汰	韻	嚮	虹	蜺	濃	霧	淋	漓
*쓸데없거나 적당하지 않은 것은 줄어없어짐.		*울리는 소리.		*무지개.		*짙은 안개.		*물이 뚝뚝 흘러 떨어지는 것.	

높을최 崔崔	높을외 巍巍	늪소 氵沼沼沼	못택 氵澤澤澤	찌끼사 氵渣渣渣	찌끼재 氵滓滓	윤달윤 門閏閏	초하루삭 朔朔	돌많을뢰 石磊磊	자갈력 石礫礫
崔	巍	沼	澤	渣	滓	閏	朔	磊	礫
崔	巍	沼	澤	渣	滓	閏	朔	磊	礫
*산이 아주 높고 험함.		*늪.		*찌꺼기.		*음력의 윤달.		*많은 돌과 자갈.	

고요적	고요할막	더울염	서늘할량	가물한	가물발	동산원	동산유	시내계	밭고랑반
寂	寞	炎	涼	旱	魃	苑	囿	溪	畔
寂	寞	炎	涼	旱	魃	苑	囿	溪	畔
*쓸쓸하고 고요함.		*더위와 추위.		*몹시 가뭄.		*궁중 동산.		*시냇가 둔덕.	

높을준	고개령	푸를창	하늘궁	엉길응	막힐체	담도	막을색	사내남	계집녀
峻	嶺	蒼	穹	凝	滯	堵	塞	男	女
峻	嶺	蒼	穹	凝	滯	堵	塞	男	女
*험한 산 고개.		*새파란 하늘.		*막히거나 걸림.		*막힘.		*남자와 여자.	

돛대범	돛대장	나루진	부두부	만질마	문댈찰	빠질함	함정정	굽을우	돌회
巾 帆 帆 帆	木 橋 橋 橋	氵 汿 泻 津	扌 坮 埠 埠	广 麻 麻 摩	扩 㧺 擦 擦	阝 阽 陷 陷	穴 空 穽 穽	二 于 迂 迂	回 回 迴 廻
帆	橋	津	埠	摩	擦	陷	穽	迂	廻
帆	橋	津	埠	摩	擦	陷	穽	迂	廻
* 돛대.		* 나루.		* 물건과 물건이 서로 닿아서 비비는 것.		* 파 놓은 구덩이.		* 멀리 돌아감.	

몰려들폭	몰려들주	굴대궤	바퀴철	삼갈근	하례하	잎사귀엽	글서	돌아올회	대답답
車 輻 輻 輻	車 輳 輳 輳	車 車 軌 軌	車 輆 輸 轍	言 謹 謹 謹	加 智 智 賀	芏 莖 華 葉	書 書 書 書	冂 冋 回 回	竹 炊 答 答
輻	輳	軌	轍	謹	賀	葉	書	回	答
輻	輳	軌	轍	謹	賀	葉	書	回	答
* 한곳으로 몰림.		* 차가 지나간 바퀴 자국.		* 삼가서 축하함.		* 우편엽서.		* 물음에 대답함.	

먼저선	인도할도	곧을정	맑을결	사양양	걸음보	할위	친할친	편안강	편안녕
先	導	貞	潔	讓	步	爲	親	康	寧
先	導	貞	潔	讓	步	爲	親	康	寧
*앞에서 이끄는 것.		*곧고 깨끗함.		*남에게 자리를 내어줌.		*부모를 위함.		*건강하고 편안함.	

연고고	시골향	옛구	집댁	효도효	손자손	다행행	복복	어질인	큰덕
故	鄉	舊	宅	孝	孫	幸	福	仁	德
故	鄉	舊	宅	孝	孫	幸	福	仁	德
*태어난 고장.		*여러 대로 살던 집.		*효행이 있는 손자녀.		*만족한 마음의 상태		*어질고 덕이 있음.	

은혜은	은혜혜	항상상	길도	마루종	나눌파	혼인인	겨레척	아재비숙	각시씨
因因恩恩	車重惠惠	𫩏常常常	首首首道	宀宇宗宗	氵沂沠派	女𡛜姻姻	厂厈戚戚	扌赤叔叔	一𠂤𠂤氏
恩	惠	常	道	宗	派	姻	戚	叔	氏
恩	惠	常	道	宗	派	姻	戚	叔	氏
*베풀어 주는 혜택.		*떳떳한 도리.		*일가의 원갈래.		*처가와 외가의 붙이.		*남의 형제에 대한 높임말.	

경사경	빌축	짝배	우연우	인할인	인연연	아무모	계집양	이을계	그리울련
广䣋廪慶	礻祀祝祝	酉酉酉配	佀偶偶偶	曰因因因	糹紗綠緣	艹芑芇某	女妒嬢嬢	亻係係係	糸䜌䜌戀
慶	祝	配	偶	因	緣	某	嬢	係	戀
慶	祝	配	偶	因	緣	某	嬢	係	戀
*축하함.		*부부로서 알맞는 짝.		*연분.		*어떤 미혼 여자.		*사랑에 끌려잊지 못함.	

갓관 冖元冠冠	혼인혼 女 姓 姓 婚	초상상 龶 産 喪 喪	제사제 夕 夕 奴 祭	비단금 釒 鉑 錦 錦	옷의 亠 宀 产 衣	나라주 冂 冃 用 周	돌이킬선 方 扩 旃 旋	부자부 宀 宀 官 富	귀할귀 虫 昔 昔 貴
冠	婚	喪	祭	錦	衣	周	旋	富	貴
冠	婚	喪	祭	錦	衣	周	旋	富	貴
*관례와 혼례.		*상례와 제례.		*비단 옷.		*일이잘 되도록 서둘음.		*재산 많고 지위 높음.	

높을존 酋 酋 尊 尊	공경경 芍 苟 茍 敬	으뜸원 一 二 テ 元	아침단 冂 月 日 旦	바랄희 ナ チ 希 希	바랄망 亡 亡 望 望	끝단 立 端 端 端	낮오 ノ 亠 二 午	이름명 夕 夕 名 名	마디절 竹 竹 節 節
尊	敬	元	旦	希	望	端	午	名	節
尊	敬	元	旦	希	望	端	午	名	節
*높이어 공경함.		*설날 아침.		*앞 일에 대한 소망.		*음력 오월 초닷새.		*명일.	

잊을망	해년	해세	절배	신령령	혼혼	받들봉	이을승	섭섭할동	깨달을경
亡亡忘忘	一仁午年	岸岸歲歲	三手拝拜	雫霏霊靈	动动魂魂	丰夫奉奉	了承承承	忄忙忙憧憧	忄悍憬憬
忘	年	歲	拜	靈	魂	奉	承	憧	憬
忘	年	歲	拜	靈	魂	奉	承	憧	憬
*그해의 괴로움을 잊음.		*정초에 하는 예.		*넋.		*어른의 뜻을 이어받음.		*마음 속으로 바라고 사모함.	

클석	선비유	슬플처	슬플창	수레끌만	말씀사	환할투	맑을철	조롱할조	욕할매
石矿硕碩	仁佢儒儒	忄怅悽悽	忄怆怆愴	車軒輓輓	訁訊訊詞	禾秀秀透	氵浐清澈	口哨嘲嘲	罒罒罵罵
碩	儒	悽	愴	輓	詞	透	澈	嘲	罵
碩	儒	悽	愴	輓	詞	透	澈	嘲	罵
*거유.		*애처롭고 불쌍함.		*죽은 사람을 위해 지은 글.		*사리가 밝고 확실함.		*비웃고 욕함.	

입술문	입술순	빛날욱	빛날황	빛날민	이길첩	귀먹을롱	벙어리아	칠박	손바닥장
勹 勿 吻 吻	厂 辰 脣	九 旭 旭	日 昇 晃	每 敏	扌 捷 捷	龍 聾 聾	啞 啞 啞	扌 拍 拍	掌 掌 掌
吻	脣	旭	晃	敏	捷	聾	啞	拍	掌
吻	脣	旭	晃	敏	捷	聾	啞	拍	掌
* 입술.		* 빛나고 번쩍임.		* 재빠르고 날램.		* 귀머거리와 벙어리.		* 손바닥을 침.	

노래구	외일송	부고할부	고할고	번거로울번	괴로울뇌	사치사	사치치	얼동	주릴아
言 謳 謳 謳	言 訟 誦 誦	言 計 訃	言 誥 誥	火 煩 煩	忄 惱 惱	奢 奢 奢	亻 侈 侈	冫 凍 凍	飠 餓 餓
謳	誦	訃	誥	煩	惱	奢	侈	凍	餓
謳	誦	訃	誥	煩	惱	奢	侈	凍	餓
* 입으로 외우는 것.		* 사람의 죽음을 알리는 것.		* 마음이 시달려 괴로움.		* 자기의 신분에 지나친 치장.		* 춥고 배고품.	

파리할피	죽을폐	뉘우칠참	뉘우칠회	불쌍할련	불쌍할민	부르짖을신	읊을음	광대령	영리할리
扩扩疒疲	用敝斃斃	忏忏懺懺	忙悔悔悔	忙憐憐憐	民感愍愍	口叩呻呻	口吟吟吟	亻伶伶伶	亻俐俐俐
疲	斃	懺	悔	憐	愍	呻	吟	伶	俐
疲	斃	懺	悔	憐	愍	呻	吟	伶	俐
*기운이 없어 거구러짐.		*과거의 잘못을 뉘우침.		*불쌍하고 가련함.		*앓는 소리.		*영리한 광대.	

슬플오	목메일열	아낄린	아낄색	공손공	겸손손	파리할수	파리할척	죽을훙	갈서
叩呜鳴鳴	叩咽咽咽	亠文吝吝	十啬啬啬	共恭恭恭	孫孫遜遜	疒疒瘦瘦	扩扩瘠瘠	薨薨薨薨	扌折逝
鳴	咽	吝	啬	恭	遜	瘦	瘠	薨	逝
鳴	咽	吝	啬	恭	遜	瘦	瘠	薨	逝
*목메어 흐느낌.		*체면이 없이 재물만 아낌.		*공경하고 겸손함.		*몹시 마르고 파리함.		*임금・귀인의 죽음을 높여 일컫는 말.	

안을포	안을옹	간들거릴요	맑을숙	놀랄창	일어날궐	겁낼송	두려울구	빌기	빌도
抱	擁	嫋	淑	猖	蹶	悚	懼	祈	禱
抱	擁	嫋	淑	猖	蹶	悚	懼	祈	禱
* 품안에 꺼안음.		* 간드러지게 아름다운 것.		* 좋지 못한 세력이 퍼져 제어하기 어려움.		* 마음에 두렵고 미안함.		* 마음으로 바라는 바를 빌음.	

시집갈가	장가들취	더운기운애	눈어두울매	이낙을영	부러울선	공경할흠	생각할모	홀아비환	과부상
嫁	娶	曖	昧	贏	羨	欽	慕	鰥	孀
嫁	娶	曖	昧	贏	羨	欽	慕	鰥	孀
* 시집가고 장가 드는 것.		* 희미하여 분명하지 못함.		* 재물이 넉넉하여 남의 부러움을 받게 되는 것.		* 즐거이 사모함.		* 홀아비와 과부.	

죽일륙	주검시	노예노	종복	삯고	품팔용	춤출사	할미바	송장머리뼈촉	해골루
戮	屍	奴	僕	雇	傭	娑	婆	髑	髏
戮	屍	奴	僕	雇	傭	娑	婆	髑	髏
* 이미 죽은 사람의 시체.		* 사내 종.		* 삯을 주고 사람을 부림.		* 이 세상.		* 해골.	

슬플강	슬플개	당돌할당	당돌할돌	무당무	무당격	밟을발	따를호	준걸걸	호걸걸
慷	慨	搪	揆	巫	覡	跋	扈	傑	杰
慷	慨	搪	揆	巫	覡	跋	扈	傑	杰
* 정의감에 북받쳐 슬프고 원통함.		* 매우 뻔뻔스러움.		* 무당.		* 이곳 저곳에서 날뛰고 야단침.		* 호탕한 모양.	

속결릴비	답답할민	마을려	마을염	도타울돈	두터울독	너그러울관	용서서	가슴흉	가슴억
广疒疚痞	門門悶悶	門門閭閭	門門閻閻	享享敦敦	竺笁篤篤	宀宀宵寬	女如恕恕	月肑胸胸	月腌臆臆
痞	悶	閭	閻	敦	篤	寬	恕	胸	臆
痞	悶	閭	閻	敦	篤	寬	恕	胸	臆
*가슴과 배가 몹시 답답한 병.		*백성의 집이 모여 있음.		*인정이 두터움.		*너그럽게 용서함.		*가슴 속.	

산버들기	근심우	낳을탄	별진	부끄러울뉵	부끄러울니	모름지기수	늙은이수	힘줄당길경	이어맬련
木杞杞杞	百頁憂憂	訐訏誕誕	厂戶辰辰	忄忸忸	忄忱怩	彡須須須	臼臼臾叟	广疒痙痙	絲絲孿攣
杞	憂	誕	辰	忸	怩	須	叟	痙	攣
杞	憂	誕	辰	忸	怩	須	叟	痙	攣
*턱없는 근심.		*생일.		*몹시 부끄러움.		*잠시.		*근육이 오그라 드는 병.	

순환할순 彳彳彳循循	맥박맥 刂刂刂刂脉	기뻐할이 忄忄忄怡怡	기쁠열 忄忄忄忄悦	나무보 艹艹艹菩菩	보살살 艹艹萨萨薩	밸잉 乃孕孕孕	밸태 月胪胎胎	한일 一	벼슬위 亻亻位位
循	脉	怡	悦	菩	薩	孕	胎	一	位
循	脉	怡	悦	菩	薩	孕	胎	一	位
*맥박이 뛰어 피가 돌음.		*즐겁고 기쁨.		*부처 다음으로 중생을 구제할 수 있는 성인.		*아이를 뱀.		*첫째 자리.	

한일 士吉吉壹壹	돈전 金釒釒銭錢	두이 二亖貳貳	들평 扌圢圷坪坪	석삼 一二三	되승 丿二升升	넉사 门网四四	꿸관 毌貫貫貫	다섯오 一丁五五	저울근 一厂斤斤
壹	錢	貳	坪	三	升	四	貫	五	斤
壹	錢	貳	坪	三	升	四	貫	五	斤
*일 환의 백분의 일.		*두 평.		*서 되.		*네 관.		*다섯 근.	

여섯륙	말두	일곱칠	낱매	여덟팔	책권	분초초	바늘침	마디촌	자척
一六六六	스크斗	一七	木朴朾枚枚	丿八	쓰끗券券	禾利秒秒	午金金針	一寸寸	尸尸尺
六	斗	七	枚	八	卷	秒	針	寸	尺
六	斗	七	枚	八	卷	秒	針	寸	尺
*여섯 말.		*일곱 장.		*여덟 권.		*초를 가리키는 시계바늘.		*자와 치.	

일만만	목숨수	두어수	억억	앞전	뒤후	왼좌	오를우	높을고	낮을저
萱萬萬萬	丰靑壽壽	豊鼽婁數	伫倍億億	广前前前	彳往後後	ナナ左左	ナ右右右	亠高高高	亻任低低
萬	壽	数	億	前	右	左	右	高	低
萬	壽	数	億	前	右	左	右	高	低
*썩 오래 삶.		*아주 많은 수효.		*앞과 뒤.		*왼쪽과 오른쪽.		*높고 낮음.	

클거	바위암	얼음빙	곳집고	버금아	물가주	벗우	나라방	모래사	아득할막
一アFE巨	厂 庠 巖 巖	刁 疒 沭 永	广 庐 庫 庫	一 而 亜 亞	氵 州 洲 洲	一 ナ 方 友	丰 邦 邦	石 砂 砂	氵 溂 漠
巨	巖	永	庫	亜	洲	友	邦	砂	漠
巨	巖	永	庫	亜	洲	友	邦	砂	漠
* 큰 바위.		* 얼음을 넣어 두는 곳.		* 아시아주.		* 가까이 사귀는 나라.		* 모래만이 있는 넓은 벌판.	

납연	쇳덩이광	물강	갓변	길영	머무를주	아침조	저녁석	부를징	억조조
鉛 鈆 鉛 鉛	广 鈩 鑛 鑛	氵 汀 江	自 鳥 鼻 邊	刁 氺 永 永	广 什 伴 住	車 卓 朝 朝	ク ク 夕	律 徻 徵 徵	氺 兆 兆
鉛	鑛	江	邊	永	住	朝	夕	徵	兆
鉛	鑛	江	邊	永	住	朝	夕	徵	兆
* 납을 파내는 광산.		* 강 가.		* 오래도록 머물러살음.		* 아침 저녁.		* 미리 보이는 조짐.	

재회 广 厂 厉 灰	벽벽 昼 辟 辟 壁	고을군 ㅋ 君 君 郡	마루청 厂 厅 廳 廳	외로울강 誹 誹 講 講	집당 ᵁ 当 堂 堂	분별별 ㅁ 另 別 別	객사관 乍 飣 館 館	너한증 圹 圹 增 增	쌍을축 竺 竺 築 築
灰	壁	郡	廳	講	堂	別	館	增	築
灰	壁	郡	廳	講	堂	別	館	增	築
*석회로 바른 벽.		*한 군의 행정을 맡아보는 관청.		*의식 따위를 하는 큰 방.		*본관 밖에 세운 집.		*집을 늘이어 지음.	

절사 土 尹 寺 寺	집원 阝 阼 陀 院	외로울고 犭 扩 孤 孤	재성 圹 圻 城 城	누를황 艹 苹 黃 黃	국화국 艹 莉 菊 菊	쇠북종 𨥉 鐘 鐘 鐘	집각 門 門 閣 閣	층계층 尸 屉 層 層	집대 吉 吉 臺 臺
寺	院	孤	城	黃	菊	鐘	閣	層	臺
寺	院	孤	城	黃	菊	鐘	閣	層	臺
*절간.		*고립된 성.		*빛이 누런 국화.		*종을 매단 집.		*층층다리.	

28

복숭아도	오얏리	배리	꽃화	뜰정	동산원	난초란	풀초	맑을청	고을주
朴 村 机 桃	十 木 李 李	禾 利 梨 梨	艹 艹 花 花	广 庄 庭 庭	門 周 園 園	門 門 蕑 蘭	艹 艹 苩 草	氵 清 清 清	丿 丬 州 州
桃	李	梨	花	庭	園	蘭	草	清	州
桃	李	梨	花	庭	園	蘭	草	清	州

*복숭아 꽃과 오얏꽃.　*배꽃.　*뜰.　*풀 이름.　*충북 도청 소재지.

순행순	볼시	또역	이시	한가할한	한가할가	푸를청	버들류	붉을적	솔송
巛 巡 巡 巡	示 示 視 視	一 亠 方 亦	日 早 是 是	門 門 閈 閑	日 旷 昭 暇	主 青 青 青	柎 柏 柳 柳	一 方 赤 赤	朴 杦 松 松
巡	視	亦	是	閑	暇	青	柳	赤	松
巡	視	亦	是	閑	暇	青	柳	赤	松

*돌아다니며 보살핌.　*또한.　*할 일이 별로 없음.　*푸른 버드나무.　*소나무의 일종.

이를도	곳처	들야	놀유	볼관	볼람	어릴유	가지지	날비	새조
工至至到	广卢虍處	野里野野	扩游游遊	榦雚觀觀	監暨覧	乡幺幻幼	木朴枝枝	飞飞飛飛	广户鸟鳥
到	處	野	遊	觀	覧	幼	枝	飛	鳥
到	處	野	遊	觀	覧	幼	枝	飛	鳥
*이르는 곳마다.		*들 놀이.		*연극, 영화를 구경함.		*어린 나무 가지.		*나르는 새.	

살필성	살필찰	어제작	이제금	볕경	이룰치	아담할아	맑을담	눈설	봉우리봉
小少省省	灾灾察察	日昨昨昨	丿人今今	旦昌景景	至至到致	牙邪邪雅	氵汸泌淡	雨雪雪雪	少夆峯峰
省	察	昨	今	景	致	雅	淡	雪	峰
省	察	昨	今	景	致	雅	淡	雪	峰
*자기 마음을 살펴 봄.		*어제와 오늘.		*산수의 아름다운 현상.		*말쑥하고 담담함.		*흰눈에 덮인 산봉우리.	

칠정 彳 征 征 征	옷복 月 朋 朋 服	느낄감 咸 咸 感 感	일흥 舁 舁 興 興	다를이 田 田 甼 異	바람풍 几 凮 風 風	취미취 走 赴 趄 趣	맛미 口 吽 咮 味	박달나무단 柠 栴 檀 檀	임금군 フ ヲ 尹 君
征	服	感	興	異	風	趣	味	檀	君
征	服	感	興	異	風	趣	味	檀	君
*져서 항복 받음.		*느끼어 일어난 흥취.		*풍속이 다름.		*즐겨하는 것.		*우리 나라의 시조.	

내릴강 阝 降 降 降	임할림 臣 臣 臨 臨	조정정 千 壬 廷 廷	신하신 厂 巨 臣 臣	둥글단 冂 冏 團 團	맺을결 糸 紆 結 結	벼리강 糸 絅 綱 綱	벼리기 糸 糸 紀 紀	좇을종 彳 徉 徉 從	얼굴용 宀 穴 容 容
降	臨	廷	臣	團	結	綱	紀	從	容
降	臨	廷	臣	團	結	綱	紀	從	容
*신이 하늘에서 내려옴.		*조정에서 일보는 신하.		*많은 사람이 마음을 한가지로 뭉침.		*사물의 근본.		*침착하고 고요함.	

한가지동	겨레족	하여금사	목숨명	충성충	정성성	꾸짖을책	맡길임	완전완	나한수
丨冂同同	方 扩 旅 族	亻 仁 仨 使	亼 合 命 命	口 中 忠 忠	訃 訊 誠 誠	主 責 責 責	亻 仁 仟 任	宀 宀 宇 完	宀 宇 家 遂
同	族	使	命	忠	誠	責	任	完	遂
同	族	使	命	忠	誠	責	任	完	遂
*같은 겨레.		*맡은 바의 구실.		*마음에서 우러나는 정성.		*맡아해야 할 임무.		*목적을 완전히 이룸.	

큰대	나라한	굳셀건	아이아	할아비조	나라국	지킬수	보호할호	기둥주	주추초
一 ナ 大	車 韓 韓 韓	亻 仆 伊 健	臼 臼 兒 兒	示 祀 祖 祖	同 國 國 國	宀 宁 守 守	訃 諦 護 護	木 杧 杜 柱	石 础 礎 礎
大	韓	健	兒	祖	國	守	護	柱	礎
大	韓	健	兒	祖	國	守	護	柱	礎
*우리나라를 일컬음.		*혈기 왕성한 청년.		*조상적부터 사는 나라.		*지키고 보호함.		*기둥에 받치는 돌.	

굳을견 臤 臤 堅堅 堅	굳을고 冂 冃 固 固	가운데중 丨 口 口 中	가운데앙 冖 口 央 央	정사정 厂 正 政 政	마을부 广 庁 府 府	배반할반 半 判 扨 叛	거스릴역 屰 逆 逆 逆	멸할멸 沪 诫 滅 滅	망할망 宀 亡 亡
堅	固	中	央	政	府	叛	逆	滅	亡
堅	固	中	央	政	府	叛	逆	滅	亡
*굳고 튼튼함.		*사방의 중심이 되는 곳.		*행정기관.		*배반하여 모역함.		*망하여 아주 없어짐.	

기약기 甘 其 期 期	어조사어 方 方 於 於	나갈진 隹 隹 進 進	펼전 尸 屏 展 展	법헌 宀 宊 憲 憲	법법 氵 汁 汢 法	의지할의 仁 伩 佐 依	웅거할거 扩 扰 掳 據	의논론 言 訟 論 論	다툴쟁 宀 凸 号 爭
期	於	進	展	憲	法	依	據	論	爭
期	於	進	展	憲	法	依	據	論	爭
*이 ~바라던 대로.		*일이 진보하고 발전함.		*국가의 기본 법.		*증거에 따름.		*말로써 다툼.	

받을수	허락할낙	백성민	임금주	홀로독	설립	인간세	경계계	평할평	화할화
受	諾	民	主	獨	立	世	界	平	和
受	諾	民	主	獨	立	世	界	平	和
*승낙함.		*한 나라의 주권이 백성에게 있음.		*남에게 의지하지 않고 스스로 섬.		*온 세상.			

고를균	무리등	사직사	모을회	화할협	도울조	높을륭	성할성	요임금요	순임금순
均	等	社	會	協	助	隆	盛	堯	舜
均	等	社	會	協	助	隆	盛	堯	舜
*고르고 차별이 없음.		*뭇 사람이 사는 세상.		*힘을 모아 서로 도움.		*매우 기운차게 성함.		*요왕과 순왕.	

임금후	피직	집우	집주	들교	초나라초	평할전	저울대형	방황할방	머뭇거릴황
尸斤后后	稈稈稷稷	宀宀宁宇	宀宀宙宙	免免魁翹	林林楚楚	言診診詮	彳徨徨衡	彳彳行彷	彳徨徨徨
后	稷	宇	宙	翹	楚	詮	衡	彷	徨
后	稷	宇	宙	翹	楚	詮	衡	彷	徨

*농사관장의 관리. *공간과 시간의 모두. *출중함. *인물의 됨됨이나 재능을 시험해서 뽑음. *일정한 방향 없이 떠돌아 다니는 것.

사나울걸	임금주	조서조	조서칙	구경할완	골목항	속담리	상말언	괴수괴	추장추
夕舛舛桀	糸糸紂紂	言訂訟詔	市束敕勅	王玌玩玩	廾共共巷	伹俚俚俚	言訂謗諺	鬼鬼魁魁	八酋酋酋
桀	紂	詔	勅	玩	巷	俚	諺	魁	酋
桀	紂	詔	勅	玩	巷	俚	諺	魁	酋

*고약한 임금. *임금의 선지를 적은 문서. *여염. *속담. *괴수.

도깨비매 由 鬼 鬼 魅	의혹할혹 式 或 或 惑	특별특 牛 特 特 特	다를수 歹 殊 殊 殊	권세권 栌 栌 榊 權	이로울리 千 禾 利 利	잡을집 壴 幸 執 執	힘쓸무 予 矛 矜 務	볼감 臣 毕 眤 監	조사할사 木 杏 杳 查
魅	惑	特	殊	權	利	執	務	監	查
魅	惑	特	殊	權	利	執	務	監	查
*혹하게 어지럽힘.		*특별히 다름.		*권력과 이익.		*사무를 봄.		*보살피고 조사함.	

줄기간 音 幹 幹 幹	부락부 立 音 部 部	맡길위 禾 秃 委 委	생원원 月 目 員 員	구실세 千 禾 秒 稅	쇠금 스 仐 金 金	질부 个 负 負 負	멜담 扩 扩 擔 擔	부를모 苴 莫 募 募	빚채 亻 伟 倩 債
幹	部	委	員	稅	金	負	擔	募	債
幹	部	委	員	稅	金	負	擔	募	債
*단체의 임원		*일을 위임 맡은 사람.		*조세의 돈.		*일을 맡아서 책임짐.		*공채나 사채를 모음.	

어긋날차	이마액	다할필	들일납	법규	법칙	어길위	돌이킬반	벗을탈	무리당
差差差差	夕客額額	田田畢畢	糸糽糽納	夫担担規	貝貝則則	査韋違違	一厂反反	月胪脫脫	尚尚堂黨
差	額	畢	納	規	則	違	反	脫	黨
差	額	畢	納	規	則	違	反	脫	黨
*차이가 나는 액수.		*반드시 납부함.		*정한 법칙.		*어김.		*당적을 떠남.	

고할고	보일시	잃을실	벼슬직	허락허	많을다	도울보	이즈러질결	입을피	뽑을선
牛生告告	二亍示示	一二失失	耳聇職職	言訐許許	夕夕多多	衤補補補	缶缶缺缺	衤衤被被	毘巽選選
告	示	失	職	許	多	補	缺	被	選
告	示	失	職	許	多	補	缺	被	選
*글로 써서 알림.		*직장을 잃음.		*수효가 많음.		*빈 곳을 채움.		*뽑힘.	

긴할긴	핍박할박	조건조	물건건	찬성할찬	아닐부	두재	살필고	안내	시끄러울분
緊	迫	條	件	贊	否	再	考	內	紛
緊	迫	條	件	贊	否	再	考	內	紛
*몹시 급박함.		*일의 가닥.		*찬성과 불찬성.		*다시 생각함.		*집안이나 나라안의 다툼.	

착할선	만날우	입구	말씀변	칠토	의논할의	자리좌	자리석	채울충	마땅당
善	遇	口	辯	討	議	座	席	充	當
善	遇	口	辯	討	議	座	席	充	當
*잘 접대함.		*말 솜씨.		*토론하여 의논함.		*앉는 자리.		*모자라는 것을 채움.	

모든제 計 許 許 諸	일반반 月 身 舟 般	보전할보 亻 仁 伊 保	막을장 阝 障 障 障	그늘음 阝 陰 陰 陰	꾀모 計 詳 謀 謀	그을획 丰 害 劃 劃	꾀책 𠂉 竹 策 策	허물죄 罒 罪 罪 罪	악할악 亞 亞 惡 惡
諸	般	保	障	陰	謀	劃	策	罪	惡
諸	般	保	障	陰	謀	劃	策	罪	惡
*모든 것.		*거리낌없이 보증함.		*남 모르게 일을 꾸미는 꾀.		*일을 계획하는 꾀.		*악한 행실.	

옳을가 丁 market 可 可	두려울공 工乙 巩 恐 恐	송사할소 言 訢 訴 訴	송사송 言 訟 訟 訟	형벌형 二 于 开 刑	벌줄벌 罒 罰 罰 罰	마를재 丰 寿 裁 裁	판단판 亠 半 判 判	귀신신 ネ 初 神 神	성인성 王 聖 聖 聖
可	恐	訴	訟	刑	罰	裁	判	神	聖
可	恐	訴	訟	刑	罰	裁	判	神	聖
*두려워할만 함.		*재판을 걸음.		*죄인에게 주는 벌.		*소송을 심판함.		*거룩하고 존엄함.	

빌허 虍 虘 虗 虛	거짓위 们 伪 偽 偽	위엄위 厂 威 威 威	몸신 门 身 身 身	과정과 禾 科 科 科	헤아릴료 米 米 料 料	거리낄구 扌 扚 拘 拘	묶을속 戸 声 束 束	증거할증 訌 訬 證 證	밝을명 日 旫 明 明
虛	偽	威	身	科	料	拘	束	證	明
虛	偽	威	身	科	料	拘	束	證	明
*거짓.		*위엄과 신용.		*죄과에 대한 벌금.		*자유롭지 못하게 함.		*증거로써 사물을 밝힘.	

점검할검 柊 栓 柍 檢	살필심 宀 审 審 審	통할철 彳 徎 徹 徹	밑저 庁 庇 底 底	가리킬지 扌 扩 指 指	딸적 扌 挦 摘 摘	바꿀환 扌 护 换 換	표표 覀 覀 覂 票	등배 爿 北 背	믿을신 仁 信 信 信
檢	審	徹	底	指	摘	換	票	背	信
檢	審	徹	底	指	摘	換	票	背	信
*검사하고 살핌.		*깊이 속까지 이름.		*들추어 냄.		*표를 바꿈.		*신의를 저버림.	

매양매	나눌반	지게호	호적적	닦을수	고칠정	장막장	문서부	가질지	오랠구
仁每每每	王 王 班 班	一 厂 戶 戶	竺 籍 籍 籍	亻 亻 修 修	言 言 訂 訂	巾 帆 帳 帳	竺 簿 簿 簿	扌 扩 持 持	丿 ク 久
每	班	戶	籍	修	訂	帳	簿	持	久
每	班	戶	籍	修	訂	帳	簿	持	久
*반마다.		*한 집의 가족 관계를 기록한 장부.		*바르게 고침.		*치부 책.		*오랫동안 버티어 감.	

곤할곤	어려울난	낮을비	천할천	슬플비	슬플애	가난빈	궁할궁	구제할구	건널제
門 用 困 困	艹 莫 難 難	宀 自 卑 卑	貶 貶 賤 賤	非 非 悲 悲	亠 亩 哀 哀	分 貧 貧 貧	穴 穷 窮 窮	求 求 救 救	泸 泲 濟 濟
困	難	卑	賤	悲	哀	貧	窮	救	濟
困	難	卑	賤	悲	哀	貧	窮	救	濟
*어려움과 괴로움.		*낮고 천함.		*슬픔과 서러움.		*살림이 구차함.		*어려움을 구원함.	

괴이한괴	한수한	도망도	피할피	도둑도	도적적	무리도	무리배	폐한폐	임금제
忄忹怿怪	氵汼淢漢	扎兆逃	目卽辟避	氵次咨盜	貝貯賊賊	彳往徙徒	非輩輩輩	广序廃廢	产产帝帝
怪	漢	逃	避	盜	賊	徒	輩	廢	帝
怪	漢	逃	避	盜	賊	徒	輩	廢	帝
*행동이 괴상한 놈.		*피하여 달아남.		*남의 물건을 훔침.		*같은 무리.		*폐위된 임금.	

찌를척	죽일살	빛날화	고을려	용룡	임금왕	맞을영	댈접	응할응	구원할원
市束刾刺	乄杀剎殺	芏苹莲華	厤厰麗麗	育龍龍龍	一丁王王	卬卬卬迎	扩圹挥接接	庐庐應應	扌押捸援援
刺	殺	華	麗	龍	王	迎	接	應	援
刺	殺	華	麗	龍	王	迎	接	應	援
*찔러서 죽임.		*빛나고 고움.		*용궁의 임금.		*맞아들임.		*곁들어 도와 줌.	

기쁠환	부를호	옥옥	창문창	어두울암	검을흑	꺾을절	부딪칠충	이을련	때대
萑 萑 歡 歡	叮 叮 叮 呼	犭 犭 獄 獄	宀 空 窓 窓	日 略 暗 暗	罒 黒 里 黑	扌 扩 折 折	彳 徫 衝 衝	亘 車 連 連	卅 冊 带 帶
歡	呼	獄	窓	暗	黑	折	衝	連	帶
歡	呼	獄	窓	暗	黑	折	衝	連	帶
*반갑게 부름.		*옥중.		*어둡고 캄캄함.		*교섭.		*공동으로 책임 짐.	

납신	저술할술	곁측	낯면	겉표	속리	법모	모양양	같을류	같을사
口 日 日 申	十 术 术 述	仴 仴 侢 側	丙 而 而 面	主 丰 表 表	車 車 裏 裏	柑 柑 模 模	柈 柈 様 樣	米 娄 娄 類	似 似 似 似
申	述	側	面	表	裏	模	樣	類	似
申	述	側	面	表	裏	模	樣	類	似
*사유를 말함.		*좌우편.		*겉과 안.		*생김새.		*서로 비슷함.	

형상상	태도태	공교교	묘할묘	풍속속	일컬을칭	혹혹	이를운	남을여	넉넉할유
뉘 爿 狀 狀	育 能 能 態	T I 丂 巧	女 妙 妙 妙	亻 伀 俗 俗	秆 稍 稱 稱	豆 或 或 或	二 云	飠 飮 飫 餘	衤 衤 裕 裕
狀	態	巧	妙	俗	稱	或	云	餘	裕
狀	態	巧	妙	俗	稱	或	云	餘	裕
*되어 있는 형편.		*솜씨나 재주가 묘함.		*세속에 흔히 일컫는 칭호.		*어떤 이가 말하는 바.		*넉넉하고 남음이 있음.	

드러낼제	바칠공	시기할질	투기할투	꺼릴기	꺼릴탄	꾀일유	꾀일괴	부르짖을규	부를환
扌 捍 捍 提	亻 仕 供 供	女 妒 妒 嫉	女 妒 妒 妒	己 忌 忌 忌	忄 恒 惲 憚	言 誘 誘 誘	扌 扌 拐 拐	口 叮 叫 叫	叮 唤 唤 喚
提	供	嫉	妒	忌	憚	誘	拐	叫	喚
提	供	嫉	妒	忌	憚	誘	拐	叫	喚
*바치어 이바지 함.		*시기하며 미워함.		*꺼리고 싫어함.		*사람을 살살 달래서 꾀어 냄.		*큰소리로 부르짖음.	

꼭둑각시괴 仙仙傀傀	허수아비뢰 仴個個儡	미칠광 犭犴狂狂	뛸분 本本奔奔	원망원 夕夗怨怨	허물구 处处咎咎	감옥영 冂冈圄圄	감옥어 冂冈圉圉	짝반 伴伴伴伴	짝려 侣侣侶侶
傀	儡	狂	奔	怨	咎	圄	圉	伴	侶
傀	儡	狂	奔	怨	咎	圄	圉	伴	侶
*꼭둑각시.		*미처 날뜀.		*원망하고 꾸짖음.		*옥에 갇힘.		*짝.	

걸릴이 罒罗罕罹	재앙재 巛巛災災	의지할빙 冫冯馮憑	핑계할자 茀葬葬藉	폐백폐 敝敝敝幣	비단백 宀白帛帛	비유할비 辟辟譬譬	비유할유 吣吣喩喩	나눌반 ハ分頒頒	펼포 一才扩拊
罹	災	憑	藉	幣	帛	譬	喩	頒	拊
罹	災	憑	藉	幣	帛	譬	喩	頒	拊
*재앙을 입음.		*말막음으로 핑계를 댐.		*비단을 올림.		*비슷한 사물을 빌어 표시함.		*세상에 널리 펴서 퍼뜨림.	

바칠공 一 产 音 貢	드릴헌 声 虎 獻 獻	무릅쓸모 日 日 胃 冒	개천독 泸 瀆 瀆 瀆	무덤영 ☆ 썃 썃 塋	무덤분 扩 坆 墳 墳	무덤묘 一 莒 莫 墓	비석비 矿 碑 碑 碑	속일궤 訁 訐 訛 詭	속일사 訁 訃 訐 詐
貢	獻	冒	瀆	塋	墳	墓	碑	詭	詐
貢	獻	冒	瀆	塋	墳	墓	碑	詭	詐
*사회에 이바지함.		*침범하여 욕되게 함.		*산소.		*산소 앞에 세우는 돌비.		*간사한 거짓.	

교외교 亥 交 효 郊	제사사 礻 示 祀 祀	복지지 礻 示 祉 祉	터대 代 代 垈 垈	점복 卜	점괘괘 圭 圭 卦 卦	주릴기 飠 飣 飢 飢	주릴근 飠 饉 饉 饉	헐훼 臼 臼 毁 毁	비방할방 訁 訪 謗 謗
郊	祀	祉	垈	卜	卦	飢	饉	毁	謗
郊	祀	祉	垈	卜	卦	飢	饉	毁	謗
*성문밖에서 제사지냄.		*복스런 터.		*점치는 괘.		*굶주림.		*남을 헐어서 꾸짖음.	

시리울통	단식한탄	원통할원	담원	노한포	성낼효	원망앙	보낼분	나타날현	죽은어머니비
忄恸恸慟	口吣嗼嘆	宀宛寃寃	土圹垣垣	口叻呴咆	口哔哮哮	忄忄快快	分忿忿念	㬎㬎顯顯	女妅妣姒
慟	嘆	寃	垣	咆	哮	快	念	顯	姒
慟	嘆	寃	垣	咆	哮	快	念	顯	姒
*쓰라리게 단식함.		*원망스런 담.		*노해서 소리를 지름.		*분하게 여겨앙갚음을 할 마음이 있음.		*돌아가신 어머니.	

추할추	모양모	겸손할겸	물적실심	더듬을수	찾을색	소리칠눌	성낼소리함	비무할비	더러울루
酉酼醜醜	豸豿貌貌	言訴謙謙	氵氿沁沁	扌押搜搜	宀索索索	口叫吶吶	口唏喊喊	啚啚鄙鄙	阝阬陋陋
醜	貌	謙	沁	搜	索	吶	喊	鄙	陋
醜	貌	謙	沁	搜	索	吶	喊	鄙	陋
*추한 모양.		*깊이 감사함.		*찾아 밝힘.		*부르짖음.		*더럽고 고루함.	

지날릉 淩淩淩凌	업신여길멸 艹芦茫蔑	흔들요 扩护搖搖	큰바구니람 竹筲篮籃	요행요 仹僥僥僥	요행행 仹倖倖倖	화할해 訃諧諧諧	기롱지거릴학 訐謔謔謔	익살부릴골 氵滑滑滑	상고할계 禾稽稽稽
凌	蔑	搖	籃	僥	倖	諧	謔	滑	稽
凌	蔑	搖	籃	僥	倖	諧	謔	滑	稽
*몹시 멸시함.		*젖먹이를 그 속에 눕혀 재우는 재롱.		*뜻밖에 얻은 행복.		*익살스럽고 품위있는 농담.		*익살.	

매울신 立产辛	매울랄 辛辣辣辣	줄증 贝贈贈贈	드릴정 口旦早呈	물리칠척 厂斥斥斥	찰축 足蹴蹴蹴	풍자할풍 訊訊諷諷	간할간 訃諫諫諫	분별변 辛辨辨辨	얼룩말박 馬駁駁
辛	辣	贈	呈	斥	蹴	諷	諫	辨	駁
辛	辣	贈	呈	斥	蹴	諷	諫	辨	駁
*맛이 매우 쓰고 매움.	*남에게 물건을 드림.		*차버리고 배척함.		*풍자하여 간함.		*도리에 맞지 않는 말을 논박함.		

짜를표 剽 剽剽	그윽할절 窃 窃窃	원수수 雠 雠雠	원수구 仇 仇仇	속일기 欺 其欺欺	속일만 瞞 瞞瞞瞞	회칠회 膾 膾膾膾	구울자 炙 炙	늘어날팽 膨 膨膨	불룩할창 脹 脹脹
剽	窃	雠	仇	欺	瞞	膾	炙	膨	脹
剽	窃	雠	仇	欺	瞞	膾	炙	膨	脹
＊남의 글을 빼어 자기 것으로 발표함.	＊원수.		＊남을 속임.		＊널리 사람의 입으로 퍼지어 오르내림.		＊부피가 커짐.		

청렴할렴 廉 廉廉廉	부끄러울치 恥 耳耻恥	거의서 庶 庶庶庶	서자얼 孽 薛孽孽	악할비 匪 匚匪匪	수탐할첩 諜 諜諜諜	누를안 按 扶按按	누를억 抑 抑抑抑	흐릴혼 渾 渾渾渾	막을돈 沌 沌沌沌
廉	恥	庶	孽	匪	諜	按	抑	渾	沌
廉	恥	庶	孽	匪	諜	按	抑	渾	沌
＊청렴하고 깨끗하여 부끄러움을 아는 마음.	＊서자와 그 자손.		＊적의 첩대.		＊눌러 억제함.		＊사물의 구별이 분명치 않음.		

49

지꺼릴훤 諠	지꺼릴화 譁	소란할소 騷騷	소동할요 擾擾擾	밟을유 蹂蹂	짓밟을린 躪躪躪躪	옹졸할졸 扤抖抝拙	용렬할렬 劣劣劣	번득일번 飜飜飜	덮을복 覆覆覆
諠	譁	騷	擾	蹂	躪	拙	劣	飜	覆
諠	譁	騷	擾	蹂	躪	拙	劣	飜	覆
*지껄이고 떠들음.		*소란하고 요동스러움.		*함부로 짓밟고 억누름.		*나쁘고 비열함.		*뒤집어 고침.	

작을소 小小	말씀설 訒訜訤說	글월문 一亠文	배울학 臼臾辥學	지을저 芏莁著著	놈자 耂耂者者	얽을구 栟構構構	생각상 相相想想	갈연 石矴矴研	궁구할구 宀宂空究
小	說	文	學	著	者	構	想	研	究
小	說	文	學	著	者	構	想	研	究
*문학적이야기.		*순문학,철학, 사학, 등의 글에대한 학문.		*글을 지은 이.		*생각을 얽어 놓음.		*조리있게 꿰어, 공부함.	

거둘수 彳 收 收 收	기록록 釒 釘 鉖 錄	새신 亲 亲 新 新	들을문 門 門 聞 聞	취할취 耳 耳 取 取	재목재 木 木 村 材	섞일잡 杂 新 新 雜	기록지 訁 訪 誌 誌	날출 屮 屮 出 出	조각판 片 片 版 版
收	錄	新	聞	取	材	雜	誌	出	版
收	錄	新	聞	取	材	雜	誌	出	版
*모아서 기록함.	*새로운 소식을 빨리 보도하는 정기 간행물.		*기사를 취함.		*호를좇아 정기적으로 발행하는 출판물.		*인쇄물을 세상에 냄.		

구슬옥 丁 干 王 玉	책편 竺 竺 篇 篇	엮을편 糹 紵 絹 編	엮을철 糹 紹 綴 綴	글시 言 訐 詩 詩	통역할역 訁 詡 譯 譯	풀해 角 甪 解 解	놓을석 乑 程 釋 釋	살활 氵 汗 活 活	글자자 宀 宁 字 字
玉	篇	編	綴	詩	譯	解	釋	活	字
玉	篇	編	綴	詩	譯	解	釋	活	字
*한자를배열하고 음과 새김 따위를 적은 책.	*엮어서 꿰맴.		*시의 번역.		*알기 쉽게 설명함.		*인쇄에 쓰는 자형.		

새길간	집교	노래가	노래요	말씀어	글귀구	기쁠희	심할극	비칠영	그림화
二干刊刊	木朾栌校	哥哥哥歌歌	許許許謠謠	訂訂訐語語	勹勺句句	喜喜喜喜	虏虏虏劇	旷旷映映	聿聿聿畫畫
刊	校	歌	謠	語	句	喜	劇	映	畫
刊	校	歌	謠	語	句	喜	劇	映	畫
* 출판물을 만들어냄.		* 널리 알려진 노래.		* 말의 귀절.		* 웃기는 연극.		* 활동사진.	

오로지전	붙일속	대신대	역사역	익힐연	재주기	재주예	꾀술	편안할일	말씀화
車車專專	屌屌屬屬	亻亻代代	亻役役役	氵氵演演演	扌扩护技	藝藝	彳彳術術術	免免逸逸	言訂訐話話
專	屬	代	役	演	技	藝	術	逸	話
專	屬	代	役	演	技	藝	術	逸	話
* 한 곳에만 딸림.		* 대신하여 출연함.		* 연극의 기술.		* 미를 나타내는 재주.		* 세상에 알려지지 아니한 이야기.	

알지 訁 訁 識 識	알식 竹 笞 箔 箱	책책 乜 뜨 知 知	상자상 冂 门 Ⅲ 冊	미칠급 丿 乃 及	차례제 竹 笁 第 第	법식 一 丁 式 式	말씀사 罔 冯 辭 辭	따를수 Ⅰ아 防 隋 隨	붓필 竹 筆 筆 筆
知	識	冊	箱	及	第	式	辭	隨	筆
知	識	冊	箱	及	第	式	辭	隨	筆
*지각과 학식		*책을 넣는 상자.		*시험에 합격함.		*식장에서 하는 인사말.		*생각나는대로 쓰는 글.	

명랑할랑 自 自 自 朗	읽을독 訁 讀 讀 讀	소리음 卉 乓 咅 音	울릴향 乡 绅 鄉 響	소리성 声 毄 聲 聲	풍류악 丝 纷 樂 樂	칼검 슾 슮 剑 劍	춤출무 無 鈿 舞 舞	쓸사 宀 宁 寫 寫	참진 片 峕 眞 眞
朗	讀	音	響	聲	樂	劍	舞	寫	眞
朗	讀	音	響	聲	樂	劍	舞	寫	眞
*소리를 높여 읽음.		*소리와 그 울림.		*목소리로 표현하는 음악.		*칼춤.		*모양을 그대로 배낌.	

넓힐확 扩护擴擴	베풀장 引弓張張張	근원원 厂厏原原	빛색 夕夕色色	그림도 冂冏圇圖	얼굴형 二于开形	생각사 田田思思	조수조 氵淳潮潮	가장최 早旱是最	마침적 啇商適適
擴	張	原	色	圖	形	思	潮	最	適
擴	張	原	色	圖	形	思	潮	最	適
*늘이어 넓게 함.		*홍·황·청의 색깔.		*그림의 모양.		*사상의 흐름.		*가장 알맞음.	

사기사 口口史史	열매실 宀宙實實	기울경 亻化倾傾	들을청 耳耵聽聽	감출비 礻祀祕祕	빽빽할밀 宀宓宓密	남을잔 歹殘殘殘	있을존 ナ右存存	열계 戶所啟啟	어릴몽 芇萝蒙蒙
史	實	傾	聽	祕	密	殘	存	啓	蒙
史	實	傾	聽	祕	密	殘	存	啓	蒙
*역사적 사실.		*귀를 기울여 들음.		*남몰래 하는 일.		*남아 있음.		*무지함을 밝게 깨침.	

모둥이추	표첨	취할촬	그림자영	걸게	실을재	검열	소반반	아른거릴몽	아른거릴롱
抽 扣抽抽	籤	撮	影	揭	載	涅	槃	矇	朧
抽	籤	撮	影	揭	載	涅	槃	矇	朧
抽	籤	撮	影	揭	載	涅	槃	矇	朧

* 세비를 뽑음.　　* 영상을 찍음.　　* 글을 실음.　　　* 도를 완전히 이룸.　　* 흐리멍덩함.

밝을찬	밝을란	꽃부리영	수컷웅	없을무	대적적	장수장	군사병	부를소	모을집
燦	爛	英	雄	無	敵	將	兵	召	集
燦	爛	英	雄	無	敵	將	兵	召	集
燦	爛	英	雄	無	敵	將	兵	召	集

* 빛나고 아름다움.　　* 재주와 용맹이 남달리 뛰어난 사람.　　* 겨룰만한 적이 없음.　　* 장교와 사병.　　* 불러서 모음.

호반무	행장장	가르칠훈	익힐련	뜻지	원할원	결단결	죽을사	관원위	버슬관
二 丰 武 武	壯 壯 裝 裝	言 訂 訓 訓	糸 紳 練 練	士 志 志 志	原 原 願 願	冫 沪 決 決	歹 歼 死 死	尸 吊 尉 尉	宀 宁 官 官
武	裝	訓	練	志	願	決	死	尉	官
武	裝	訓	練	志	願	決	死	尉	官
*전쟁을 할 차림새.		*실무를 배워 익힘.		*하고 싶어서 바람.		*죽기로 마음을 먹음.		*군대 계급의 하나.	

층계계	등급급	이을련	떼대	맡을사	하여금령	거느릴통	장수수	오를등	쓸용
阝 阼 階 階	糸 紉 級 級	聝 聯 聯 聯	阝 阬 隊 隊	司 司 司 司	人 今 令 令	糸 絊 統 統	阝 自 帥 帥	癶 癶 登 登	丿 刀 月 用
階	級	聯	隊	司	令	統	帥	登	用
階	級	聯	隊	司	令	統	帥	登	用
*지위의 등급.		*군대 편성의 한 단위.		*군대나 함대를 거느리고 지휘하는 일.		*온통 몰아서 거느림.		*인재를 뽑아 씀.	

대포포 石 矿 砀 砲	칠격 毄 殼 擊 擊	슬플참 忄 忤 忰 慘	매울렬 歹 歹 列 烈	떨칠분 奪 奪 奮 奮	싸움투 門 門 鬥 鬪	나아 扌 我 我 我	모방 亠 方 方	옮길이 禾 移 移 移	움직일동 重 重 動 動
砲	擊	慘	烈	奮	鬪	我	方	移	動
砲	擊	慘	烈	奮	鬪	我	方	移	動
*대포로 사격함.		*몹시 참혹함.		*힘을 다하여 싸움.		*우리 쪽.		*옮겨 감.	

이슬로 雨 帚 露 露	잘숙 宀 宀 宿 宿	쌀포 勹 勹 匀 包	에울위 門 囸 圍 圍	칠공 工 巧 攻 攻	형세세 坴 執 勢 勢	은은 釒 鈤 鉬 銀	날개익 羽 翠 翠 翼	잡을조 扌 扩 捛 操	세로종 糸 糿 縱 縱
露	宿	包	圍	攻	勢	銀	翼	操	縱
露	宿	包	圍	攻	勢	銀	翼	操	縱
*집 밖에서 잠.		*빙 둘러 에워 쌈.		*공격의 태세나 세력.		*비행기.		*뜻대로 다루어 부림.	

터질폭	찢을렬	모질맹	사나울폭	기기	배함	잠길침	빠질몰	경계경	경계계
火 炉 爆 爆	列 列 裂 裂	犭 犭 猛 猛	星 暴 暴 暴	扩 於 旗 旗	舟 船 艦 艦	氵 汜 沈 沈	氵 沪 没 没	敬 警 警	开 戒 戒 戒
爆	裂	猛	暴	旗	艦	沈	没	警	戒
爆	裂	猛	暴	旗	艦	沈	没	警	戒
*불이 일어나며 터짐.		*맹렬한 폭격.		* 사령관이 탄 군함.		*물속에 가라 앉음.		*뜻밖의 일이 생기지 않도록 조심함.	

수풀삼	엄할엄	불탈연	불사를소	품을함	노할노	항거항	막을거	또우	회부할복
十 木 森 森	厳 嚴 嚴 嚴	炒 燃 燃 燃	火 炘 燒 燒	스 今 含 含	女 奴 怒 怒	扌 扩 抗 抗	扌 扩 拒 拒	丁 又	彳 徟 復 復
森	嚴	燃	燒	含	怒	抗	拒	又	復
森	嚴	燃	燒	含	怒	抗	拒	又	復
*엄숙하고 어마어마함.		*물건이 탐.		*노기를 품음.		*맞서서 겨룸.		*또 다시.	

침범할침 亻亻侵侵 侵	범할범 亻犭犯犯 犯	용맹할용 マ乛勇勇 勇	모양자 ソ次姿姿 姿	갈거 一キ去去 去	나아갈취 京尤就就 就	나라당 广唐唐唐 唐	당돌할돌 宀空突突 突	총총 釒釒銃銃 銃	탈탄 弓弝彈彈 彈
侵	犯	勇	姿	去	就	唐	突	銃	彈
侵	犯	勇	姿	去	就	唐	突	銃	彈
*침노함.		*용맹스런 모양.		*일신상의 진퇴.		*올차고 도랑도랑함.		*총알.	

군사군 冖宣宣軍 軍	칼도 フ刀 刀	옳을의 差差義義 義	분노분 忄怡憤憤 憤	위태할위 ケ产危危 危	험할험 阝险險險 險	불화 ソ小火 火	재앙재 巛巛災 災	흩을산 昔昔散散 散	있을재 一才在在 在
軍	刀	義	憤	危	險	火	災	散	在
軍	刀	義	憤	危	險	火	災	散	在
*전쟁에 쓰는 칼.		*의로운 분노.		*위태하고 험함.		*불로 인한 재해.		*흩어져 있음.	

비로소시	처음초	마칠종	막막	잠간잠	때시	소경맹	눈목	서로상	대할대
女女妁始	衤衤初	糸終終終	茁苩莫莫	車斬斬暫	日旷時時	亡产盲盲	丨冂目目	木柏相相	辛丵對對
始	初	終	幕	暫	時	盲	目	相	對
始	初	終	幕	暫	時	盲	目	相	對
*맨 처음.		*마지막.		*잠간.		*분별없음.		*서로 대면함.	

패할패	물러갈퇴	잠길침	덜손	섞을혼	어지러울란	심할격	심할심	항상항	전례례
目貝貯敗	艮艮退退	氵浐浸浸	扌捐損損	氵泥混混	高哥竊亂	氵沪激激	甘其甚甚	忄恒恒恒	亻例例例
敗	退	浸	損	混	亂	激	甚	恒	例
敗	退	浸	損	混	亂	激	甚	恒	例
*싸움에 지고 물러감.		*침노하여 손해 끼침.		*몹시 어지러움.		*지나치게 심함.		*보통의 예.	

점칠점	거느릴령	더불여	뺏을탈	머무를정	싸울전	베풀선	말씀언	클위	공공
ㅏ ㅏ占占	今 領領領	臼 與與與	𣎼 𣎼奪奪	亻停停停	𤿡 戰戰	宀宕宣宣	二言言言	伴俥偉偉	工 工功功
占	領	與	奪	停	戰	宣	言	偉	功
占	領	與	奪	停	戰	宣	言	偉	功

* 빼앗아 차지함. 　* 주는 일과 뺏는 일. 　* 싸우는 일을 중지함. 　* 의견을 널리 알림. 　* 위대한 공적.

위로위	수고로울로	무리군	무리중	짤조	짤직	이을계	이을속	굳셀강	될화
尉 尉慰慰	勞 勞勞	尹君群群	血血衆衆	糸 組組	糸紼織織	糸紲繼繼	糸紬續續	弓 弱强强	亻 亻化
慰	勞	群	衆	組	織	繼	續	强	化
慰	勞	群	衆	組	織	繼	續	强	化

* 수고함을 치사함. 　* 많이 모인 여러 사람. 　* 얽어서 만들음. 　* 끊지 않고 이어나감. 　* 강하게 함.

번성할번 糸 敏 緐 繁	창성할창 口 旦 昌 昌	나라왜 亻 �póź니 倭 倭	불한당구 宀 宆 寇 寇	가릴엄 扌 扝 掩 掩	가릴폐 艹 苪 葆 蔽	얽을계 轰 敫 擊 繫	묶을박 糸 紓 縛 縛	방패간 二 干	창과 一 七 戈 戈
繁	昌	倭	寇	掩	蔽	繫	縛	干	戈
繁	昌	倭	寇	掩	蔽	繫	縛	干	戈
*한창 늘어서잘돼감.	*왜적.			*보이지 않도록 덮어 숨김.		*배를 매어 둠.		*전쟁에 쓰는 병장기의 총칭.	

주일주 用 周 周 週	끝말 二 宀 未 末	공부과 訕 訤 課 課	글제제 昰 是 題 題	시험시 訁 訂 試 試	시험할험 馬 馬 驗 驗	이룰성 厂 成 成 成	길삼적 糸 紆 績 績	캘채 扌 扝 採 採	점점 卑 里 點 點
週	末	課	題	試	驗	成	績	採	點
週	末	課	題	試	驗	成	績	採	點
*한 주일의 끝. 토요일.		*문제를 내어 줌.		*성질 능력을 알아봄.		*일을 마친 결과.		*점수를 매김	

丁 下 正 正 正	곤을직 古 育 直 直 直	힘쓸노 ↳ ↳ 奴 努 努	힘력 フ 力 力	법준 汁 沖 准 準 準	갖출비 化 供 備 備 備	정도할정 束 敕 整 整 整	그럴연 夕 妖 妖 然 然	재주재 一 十 才 才	바탕질 斤 所 所 質 質
正	直	努	力	準	備	整	然	才	質
*마음이 바르고 곧음.		*힘을 다 함.		*미리 마련하여 갖춤.		*질서 있고 바름.		*재주와 타고 난 바탕.	

우러를앙 亻 亻 们 仰 仰	뿔각 ㄅ 角 角 角 角	꾀할계 言 言 言 計 計	산술산 竺 竹 筫 算 算	더할가 力 加 加 加 加	감할감 汀 減 減 減 減	탈승 手 禾 乖 乘 乘	제할제 阝 阶 阶 除 除	기록기 言 言 記 記 記	생각억 忙 忄 憶 憶 憶
仰	角	計	算	加	減	乘	除	記	憶
仰	角	計	算	加	減	乘	除	記	憶
*재능의 바탕.		*수를 헤아림.		*더하고 덜함.		*곱하기와 나누기.		*마음에 깊이 새기어 잊지 아니함.	

한정한 阝 阝³阝³限限	정할정 宀宀宁定	일찍조 ㅁ日旦早	익을숙 轨轨孰熟	잠간경 匕 頃頃頃	새길각 十 亥亥刻	적실적 白白白的	확실할확 矿矿矿確	능할능 自自能能	비율률 玄本率率
限	定	早	熟	項	刻	的	確	能	率
限	定	早	熟	項	刻	的	確	能	率
*한하여 정함.		*일에 일찍 익힘.		*눈 깜박하는 동안.		*확실함.		*일정한 시간에 할 수 있는 일의 비례.	

향할향 冂向向	웃상 一 十上	가르칠교 羑耂孝教	기를양 羑耄耋養	부지런할근 苣芦勤勤	힘쓸면 免免勉勉	대개개 栌柠槪概	중요할요 覀覀要要	몸체 骨骨體體	혈통계 丆 至乐系
向	上	教	養	勤	勉	槪	要	體	系
向	上	教	養	勤	勉	槪	要	體	系
*차차 낫게 됨.		*교육하여 길러냄.		*부지런함.		*대강의 요점.		*세워진 계통.	

달현 ⺬縣縣懸	상고할안 宀安宯案	비평할비 扌批批批	평론할평 訂訂評評	값가 佰價價價	값치 估值值	따를추 㠯㠯追追	구할구 寸求求求	권할권 莑莑勸勸	권할려 厲厲勵勵
懸	案	批	評	價	值	追	求	勸	勵
懸	案	批	評	價	值	追	求	勸	勵
*결정하지 못한 의안.		*사물의 선악을 판단함.		*값어치.		*쫓아서 구함.		*권하여 격려함.	

밤률 䒝䒝栗栗	골짜기곡 八父谷谷	길정 秲程程程	붉을주 二牛牛朱	넓을박 恒博博博	선비사 一十士	지혜지 矢知智智	간략할략 𤲃㽬略略	스스로자 冂自自自	몸기 一二己
栗	谷	程	朱	博	士	智	略	自	己
栗	谷	程	朱	博	士	智	略	自	己
*이이. 선조 때의 학자.		*옛날 중국의 학자.		*전문학술에 숙달한 사람으로 학위를 받은 학자.		*지혜와 모략.		*내 몸.	

신리 尸尸屌履	지날력 厂厤歷歷	모을종 糸紵綜綜	합할합 人스合合	참여할참 厽矣參參	비칠조 𤇾昭照照	장할장 丬壯壯壯	길도 余涂途途	열개 門門開開	개척척 扌扩拓拓
履	歷	綜	合	參	照	壯	途	開	拓
履	歷	綜	合	參	照	壯	途	開	拓
*사람이 겪어 온 일.		*이것저것을 합함.		*참고하여 마주대어 봄.		*씩씩한 출발.		*남이 손대지 않는 일에 손을 대어 열어 놓음.	

익숙할관 忄忄慣慣	익힐습 羽習習習	칠타 扌打打	깨뜨릴파 石矿砂破	넉넉우 亻俨優優	이길승 月脒勝勝	줄수 扌护授授	상줄상 尙賞賞賞	영화영 木炏荣榮	명예예 舆譽譽
慣	習	打	破	優	勝	授	賞	榮	譽
慣	習	打	破	優	勝	授	賞	榮	譽
*전부터 있던 습관.		*규정, 관례를 깨뜨려 버림.		*첫째로 이김.		*상을 줌.		*영광스러운 영예.	

벌릴라 罒 罪 罪 羅	벌릴렬 歹 歹 列 列	같을여 女 女 如 如	이차 ㅏ 止 此 此	아름다울미 羊 羊 美 美	말씀담 訂 談 談 談	아닐비 ヲ ヲ 非 非	다만만 亻 们 但 但	있을유 ナ オ 有 有	더할익 ペ 容 益 益
羅	列	如	此	美	談	非	但	有	益
羅	列	如	此	美	談	非	但	有	益
*벌려놓음.		*이와 같음.		*아름다운 이야기.		*그것뿐만 아니라.		*이로움.	

부처불 亻 仔 佛 佛	법전 曲 曲 典 典	잠잠할묵 聖 黑 默 默	생각념 人 今 念 念	사사사 千 禾 私 私	욕심욕 谷 欲 慾 慾	금할금 林 禁 禁 禁	그칠지 l ト 止 止	두터울후 厂 戶 厚 厚	뜻의 立 音 意 意
佛	典	黙	念	私	慾	禁	止	厚	意
佛	典	黙	念	私	慾	禁	止	厚	意
*불교의 경전.		*마음 속으로 빌음.		*개인의 욕심.		*못하게 함.		*두터운 마음.	

사례사	예도예	탐할탐	빠질의	참을인	참을내	게으를권	게으를태	뺄발	모일췌
訁訃誹謝	礻禮禮禮	耳耵耽耽	氵浔溺溺	刀刃忍忍	而而耐耐	イ伫倦倦	厶台怠怠	扌扙拔拔	艹苃萃萃
謝	禮	耽	溺	忍	耐	倦	怠	拔	萃
謝	禮	耽	溺	忍	耐	倦	怠	拔	萃
*고마운 뜻을 표함.		*흠뻑빠짐.		*참고 견딤.		*게으름이나 실증이 나는 상태.		*여럿 중 뛰어남.	

거북구	거울감	쪼탁	갈마	촉박할악	악착할착	쇠불려칠단	쇠불릴련	성길소	문득홀
龟龜龜龜	釒鈩鑑鑑	玉珛琢琢	广麻磨磨	齒齷齷	齒齪齪	釒鈩鍛鍛	釒鈩鍊鍊	疋疏疏	勹勿忽忽
龜	鑑	琢	磨	齷	齪	鍛	鍊	疏	忽
龜	鑑	琢	磨	齷	齪	鍛	鍊	疏	忽
*본보기가 될만함.		*옥이나 돌을 쪼고 갈음.		*잔인스럽게 지독한 것.		*쇠붙이를 두드려 느림.		*탐탁하게 생각지 않음.	

밥식	양식량	풍년풍	발족	벼도	지을작	보리맥	가루분	벨할	갈경
食	糧	豊	足	稻	作	麥	粉	割	耕
食	糧	豊	足	稻	作	麥	粉	割	耕
*양식.		*매우 넉넉함.		*벼 농사.		*밀가루.		*이웃한 남의 논 밭을 침범하여 가는 짓.	

북돋을배	흙덩이양	푸를록	살찔비	씨종	싹묘	필발	싹아	고칠개	어질량
培	壤	綠	肥	種	苗	發	芽	改	良
培	壤	綠	肥	種	苗	發	芽	改	良
*초목을 북돋아 기름.		*풋거름.		*묘목이 될 씨를 심음.		*식물의 눈이 틈.		*나쁜점을 좋게 고침.	

효험효	과일과	심을식	나무수	지을조	수풀림	뽕나무상	나무목	누에잠	집실
ㅗ ㅅ 交 効	目 甲 早 果	木 柿 植 植	柿 楂 樹 樹	牛 告 告 造	十 木 材 林	卆 桒 桑	一 十 才 木	蚕 蚕 蠶 蠶	宀 宀 宰 室
効	果	植	樹	造	林	桑	木	蠶	室
効	果	植	樹	造	林	桑	木	蠶	室
*나타나는 결과.		*나무를 심음.		*숲을 만듦.		*뽕나무.		*누에치는 방.	

잡을포	벌레충	나물소	나물채	닭계	알란	소우	젖유	기를축	집사
扫 捐 捕 捕	中 虫 盡 蟲	艾 萍 荐 蔬	艹 芝 苹 菜	窜 鷄 鷄 鷄	月 卯 卵 卵	ノ ト 二 牛	宀 宀 乳 乳	宀 玄 畜 畜	宀 今 舍 舍
捕	蟲	蔬	菜	鷄	卵	牛	乳	畜	舍
捕	蟲	蔬	菜	鷄	卵	牛	乳	畜	舍
*벌레를 잡음.		*나물의 총칭.		*달걀.		*암소에서 짜 낸 젖.		*가축의 울.	

콩두	썩을부	엿당	나눌분	벼화	쌀겨강	물댈관	물댈개	구덩이참	해자호
亠豆豆豆	广府腐腐	米 糖糖糖	丶八分分	二千禾禾	米 糖糠糠	氵灌灌灌	漑漑漑漑	車斬斬塹	壕壕壕壕
豆	腐	糖	分	禾	糠	灌	漑	塹	壕
豆	腐	糖	分	禾	糠	灌	漑	塹	壕
*두부.		*설탕의 성분.		*쌀겨.		*논밭에 물을 댐.		*야전에서 적의 공격에 대비하는 방어 시설.	

막을보	진루	사를분	구멍갱	팔굴	굴혈	꽂을삽	옮길앙	묻을매	죽을몰
保保保堡	壘壘壘壘	林棼焚焚	土坊坑坑	窟窟窟窟	穴穴穴穴	扩拆揷插	禾秧秧秧	扣扣押埋	歹歹歿歿
堡	壘	焚	坑	窟	穴	插	秧	埋	歿
堡	壘	焚	坑	窟	穴	插	秧	埋	歿
*진지.		*태우고 묻다.		*굴.		*모를 논에 꽂음.		*파 묻음.	

흔적흔	자취적	놀랄경	엎드릴칩	언덕구	언덕릉	개천구	개천거	가늘섬	얽을유
疒疒疖痕	方亓亦迹	敬驚驚	執蟄蟄	厂厂斤丘	阝陸陵	氵沽溝溝	氵渠渠渠	糸紗纖織	糸紆維
痕	迹	驚	蟄	丘	陵	溝	渠	纖	維
痕	迹	驚	蟄	丘	陵	溝	渠	纖	維
* 뒤에 남은 자취.		* 동면하던 벌레들이 깨어 꿈틀거리는 시기.		* 언덕.		* 개골창.		* 천의 올실.	

나무시	섶신	검을치	동베동	침놓을침	뜸질구	칠목	아이동	염소양	기를육
此些柴	芾薪薪	糸紂緇緇	糸紃絧	釒釪鍼鍼	ク久灸灸	牛牛牧	音童童	丷羊羊	育育育
柴	薪	緇	絧	鍼	灸	牧	童	羊	育
柴	薪	緇	絧	鍼	灸	牧	童	羊	育
* 땔 나무 섶.		* 봄가을에 입는 거무스름한 베.		* 침 놓고 뜸질함.		* 마소를 치는 아이.		* 양의 털.	

같을약	어찌하	마를건	마를조	쌓을저	감출장	살무	바꿀역	장사상	거리가
芷芏若若	亻仁何何	甫車乾乾	火炟煂燥	目貝貯貯	艹薜藏藏	𠂤卯留貿	曰甼易易	亠产商商	彳徍徍街
若	何	乾	燥	貯	藏	貿	易	商	街
若	何	乾	燥	貯	藏	貿	易	商	街
*어떠함.		*물기가 마름.		*모아서 감춰 둠.		*외국과의 장사.		*상점만 있는 거리*	

아닐불	재물화	꿸대	빌릴차	갚을상	돌아올환	던질투	자료자	바랄기	업업
ㄱ弓弗弗	化化貨貨	代代貸貸	亻佧借借	亻僧償償	罒睘瞏還	扌扒投投	亠次咨資	人个企企	业业業業
弗	貨	貸	借	償	還	投	資	企	業
弗	貨	貸	借	償	還	投	資	企	業
*미국의 돈. 달라.		*빌려 줌과 빌림.		*빌린 돈을 갚음.		*돈을 늘릴 목적으로 사업의 밑천을 댐		*사업을 계획하거나 잇대어 하는 생산 사업.	

모두총	팔판	터럭모	실사	나타날현	품수품	팔매	살매	보낼수	들입
�€ 紁 総 總	貝 貯 貯 販	一 二 三 毛	幺 糸 絲 絲	王 玑 珇 現	口 吊 吊 品	声 查 查 賣	罒 罒 胃 買	車 軩 軩 輸	丿 入
總	販	毛	絲	現	品	賣	買	輸	入
總	販	毛	絲	現	品	賣	買	輸	入
*도맡아 판매함.		*털실.			*현재 있는 물품.		*물건을 사고 파는 일.	*외국 물품을 사들임.	

쓸수	줄급	닫을폐	전방점	재물재	재화화	차다	방방	한가지공	집영
一 雫 需 需	糸 給 給 給	門 閂 閉 閉	广 庐 店 店	目 貝 財 財	礻 禍 禍 禍	艹 艼 茶 茶	尸 戶 房 房	艹 共 共 共	* 些 營 營
需	給	閉	店	財	禍	茶	房	共	營
需	給	閉	店	財	禍	茶	房	共	營
*수요와 공급.		*상점 문을 닫음.		*재산상의 재앙.		*차 마시며 쉬는 집.		*같이 경영함.	

정할정 精精精精	쌀미 半米米	장인공 一丁工	마당장 場場場場	가죽피 广广皮皮	가죽혁 莒莒革	바다양 汁汁洋洋	신화 革靮靴靴	강철강 釦鋼鋼	쇠철 鈝鐵鐵
精	米	工	場	皮	革	洋	靴	鋼	鐵
精	米	工	場	皮	革	洋	靴	鋼	鐵
*벼로찧어 쌀로 만듦.		*물품 만드는 곳.		*가죽의 총칭.		*구두.		*강한 쇠.	

더울난 暖暖暖暖	화로로 炉爐爐	틀기 機機機機	기계계 械械械械	옮길운 軍運運	구를전 轉轉轉	그릇기 哭哭器	갖출구 目具具	나무주 株株株	문서권 券券券
暖	爐	機	械	運	轉	器	具	株	券
暖	爐	機	械	運	轉	器	具	株	券
*방을 덥게하는 기구.		*틀.		*움직이어 돌림.		*그릇, 세간, 연장.		*주식의 증권.	

소금염	밭전	도장인	글월장	베포	주머니대	실산	진액	흙토	숯탄
鹽 鹽 鹽 鹽	口 田 田	┌ 巨 印 印	音 音 章	丿 ナ 右 布	代 伐 袋 袋	酉 酢 酸 酸	氵 沪 沙 液	一 十 土	屵 屵 岸 炭
塩	田	印	章	布	袋	酸	液	土	炭
塩	田	印	章	布	袋	酸	液	土	炭
*소금을 만드는 밭.		*도장.		*포목으로 만든 자루.		*산성분을 가진 액체.		*토질의 석탄.	

막힐질	본디소	볼간	널판	찔증	증기기	마실흡	끌인	재물회	선물뢰
穴 空 窒 窒	丰 吏 麦 素	⌐ 看 看 看	木 杆 杤 板	艹 芏 茏 蒸	氵 汀 汽 汽	叭 叨 吸 吸	ㄱ ㄱ 弓 引	貝 貝 貯 賄	貝 貝 胳 賂
窒	素	看	板	蒸	汽	吸	引	賄	賂
窒	素	看	板	蒸	汽	吸	引	賄	賂
*기체 원소의 하나.		*눈에 잘 띄도록 한 외관상의 표식.		*증발되는 기체.		*빨아서 이끌음.		*남에게 부정한 물품을 보내는 일.	

가혹할가 艹芐芐苛	거둘렴 刍刍刍斂	배상할배 貝貯貽賠	살찔소 刂月月膆	조개패 冂目目貝	껍질각 击売殼殼	비단릉 糸紶綾綾	비단사 糸糸紗紗	삶은실융 糸紼絨絨	비단단 糸紵緞緞
苛	斂	賠	膆	貝	殼	綾	紗	絨	緞
苛	斂	賠	膆	貝	殼	綾	紗	絨	緞
*조세 같은 것을 가혹하게 증수하는 것.		*충분하게 납게 갚음.		*조개껍질.		*고운 비단.		*보드라운 천.	

비낄의 扌拚拚擬	망녕될확 讠讠讠譨	거만할거 亻亻侶倨	거만할만 忄忄慢慢	나그네려 扩旅旅旅	손객 宀宓客客	성차 百亘車車	허비할비 弓弗費費	지탱할지 一十支支	떨칠불 扌払拂拂
擬	譨	倨	慢	旅	客	車	費	支	拂
擬	譨	倨	慢	旅	客	車	費	支	拂
*아무렇게나 마구 의작함.		*우쭐대고 오만함.		*나그네.		*차삯.		*돈을 치룸.	

넓을보	통할통	천천히서	갈행	붙일부	표할표	다툴경	달아날주	차례번	이름호
普	通	徐	行	付	標	競	走	番	號
普	通	徐	行	付	標	競	走	番	號
普	通	徐	行	付	標	競	走	番	號
*널리 일반인에 통함.		*천천히 감.		*쪽지를 붙임.		*달리는 경기.		*차례를 매긴 호수.	

그릇오	인정할인	쌓을적	보낼송	더딜지	뻗칠연	짐하	만물물	아니미	부딪칠착
誤	認	積	送	遲	延	荷	物	未	着
誤	認	積	送	遲	延	荷	物	未	着
誤	認	積	送	遲	延	荷	物	未	着
*그릇 인정함.		*실어 보냄.		*더디게 끌어감.		*짐.		*아직 이르지 못함.	

바다해	언덕안	항구항	물구비만	물하	내천	다술온	샘천	뫼산	맥맥
氵汇海海	屵岸岸	氵洪港港	氵灣灣灣	氵河河	丿丿川	氵沪温温	白泉泉泉	山山	脈脈脈
海	岸	港	灣	河	川	温	泉	山	脈
海	岸	港	灣	河	川	温	泉	山	脈
*바닷가의 언덕.		*항구와 해만.		*강, 내.		*땅의 열로 더운 물이 솟아나는 샘.		*산 줄기.	

끊어질절	이마정	클태	볕양	낮주	사이간	달월	빛광	밤야	등불등
紆紆絕絕	厂頂頂頂	一ナ大太	阝阹陽陽	聿聿晝晝	門門門間	丿月月	丬丬光光	宀夜夜夜	炒炒燈燈
絕	頂	太	陽	晝	間	月	光	夜	燈
絕	頂	太	陽	晝	間	月	光	夜	燈
*맨 꼭대기.		*해.		*낮 동안.		*달 빛.		*등불.	

조각편	종이지	우체우	우체체	길할길	갚을보	이를지	급할급	번개전	물결파
片	紙	郵	遞	吉	報	至	急	電	波
片	紙	郵	遞	吉	報	至	急	電	波

*소식을 알리는 글.　　*우편　　*좋은 소식.　　*썩 급함.　　*전기의 파동.

방해할방	해로울해	부를초	청할청	사귈교	건늘섭	의원의	스승사	약약	판국
妨	害	招	請	交	涉	醫	師	藥	局
妨	害	招	請	交	涉	醫	師	藥	局

*남의 일을 해롭게 함.　　*청하여 부름.　　*일을 위하여 의논함.　　*병을 고치는 사람.　　*약을 파는 가게.

미리예	막을방	물댈주	쏠사	밥반	평상상	고리환	지경경	편안안	졸면
艹 豫 豫 豫	阝 阝 防 防	氵 汁 汪 注	身 身 射 射	仒 仺 飣 飯	广 庀 庄 床	王 瑻 環 環	土 培 培 境	宀 宊 安 安	目 肝 胆 眠
豫	防	注	射	飯	床	環	境	安	眠
豫	防	注	射	飯	床	環	境	安	眠
*병을 미리 방지함.		*약물을 몸속에 넣음.		*밥그릇을 올리는 상.		*주위의 사정.		*편안히 잘 잠.	

모실위	날생	마실음	술주	놓을방	면할면	밥통위	창자장	쇠할쇠	약할약
彳 律 德 衛	一 牛 生 生	仒 飣 飲 飲	氵 氵 酒 酒	方 方 扩 放	刀 免 免 免	田 甲 胃 胃	肚 胆 脹 腸	亠 衣 衰 衰	弓 弓 弱 弱
衛	生	飲	酒	放	免	胃	腸	衰	弱
衛	生	飲	酒	放	免	胃	腸	衰	弱
*몸이 튼튼하고 병이 안나게 주의하는 일.		*술을 마심.		*가둔 사람들을 놓아줌.		*밥통과 창자.		*여위어서 약함.	

쉴휴	쉴식	온전전	쾌할쾌	허파폐	병물병	이치	아플통	눈안	거울경
仁什休休	自息息	亼수全全	忄忄快快	月肝肺肺	疒疒病病	齿齿齒	疒疒痛痛	目町眼眼	金針鏡鏡
休	息	全	快	肺	病	齒	痛	眼	鏡
休	息	全	快	肺	病	齒	痛	眼	鏡
＊무슨 일을 하다가 쉼.		＊병이 다 나음.		＊폐를 앓는 병.		＊이앓이.		＊눈에 쓰는 기구.	

가늘세	배포	마음심	내장장	독할독	버섯균	전할전	물들염	뼈골	고기육
糸紐細細	月肑胞胞	心心心	月臓臓臓	圭毐毒毒	芍苗菌菌	佢侮傳傳	氻汱染染	冎骨骨	内内肉肉
紐	胞	心	臟	毒	菌	傳	染	骨	肉
紐	胞	心	臟	毒	菌	傳	染	骨	肉
＊생물체 조성의 단위.		＊염통.		＊독을 가진 균.		＊병이 옮는 것.		＊뼈와 살.	

고울선	피혈	병질	근심환	뿌리근	다스릴치	머리두	터럭발	씻을세	손수
魚魚鮮鮮	冫冂血血	疒疒疒疾	串串患患	朾柜柜根	冫治治治	頭頭頭	髟髟髮髮	冫沐洗洗	一二三手
鮮	血	疾	患	根	治	頭	髮	洗	手
鮮	血	疾	患	根	治	頭	髮	洗	手
*상하지 않은 피.		*질병.		*병의 뿌리를 뺌.		*머리털.		*낯을 씻음.	

향기향	기름유	적을미	웃을소	진정할진	고요정	고를조	약제제	목욕할목	목욕욕
千禾香香	氵油油油	彳彳微微	竹竿笑	釒鎮鎮鎮	靑靜靜靜	訂訂調調	产齊劑	氵汁沐沐	氵浴浴浴
香	油	微	笑	鎮	靜	調	劑	沐	浴
香	油	微	笑	鎮	靜	調	劑	沐	浴
*향내나는 기름.		*소리 없이 빙긋 웃음.		*편안하게 함.		*약을 지음.		*머리와 몸을 씻는 일.	

술취할명	취할정	아름다울가	안주효	씻을세	빨탁	수염수	수염염	겨드랑액	솜털취
酉酊酚酩	酊酉酊酊	仁佳佳佳	肴肴肴肴	洗洗洗	濯濯濯濯	鬚鬚鬚鬚	髥髥髥髥	腋腋腋腋	毳毳毳
酩	酊	佳	肴	洗	濯	鬚	髥	腋	毳
酩	酊	佳	肴	洗	濯	鬚	髥	腋	毳

*몹시 취함.　*좋은 안주.　*빨래. 씻음.　*아래 위 턱에 난 털.　*겨드랑에서 나는 냄새.

고질고	적병벽	토할구	토할토	역질두	종기창	희생할회	희생할생	배부를포	먹을긱
疒疴痼痼	疒疒癖癖	口唱嘔嘔	口叶吐	疒疔痘痘	疒瘡瘡瘡	牲牲犠犠	牛牪牪牲	飠飠飽飽	口吧喫喫
痼	癖	嘔	吐	痘	瘡	犠	牲	飽	喫
痼	癖	嘔	吐	痘	瘡	犠	牲	飽	喫

*고치기 어려운 병.　*천연두.　*먹는 것을 토함.　*몸을 바쳐 일함.　*배불리 먹음.

삶을팽	절인생선포	끓을비	오를등	전염병역	이질리	명치격	담담	밀가루면	떡포
烹	鮑	沸	騰	疫	痢	膈	痰	麵	麭
烹	鮑	沸	騰	疫	痢	膈	痰	麵	麭

*삶아서 절인 생선. *끓어 오름. *설사하는 병. *가슴과 배 중간의 막. *빵.

빚을발	뜰효	모을수	모을집	기뻐할유	병나을유	샐설	쏟을사	빛날휘	빛날황
醱	酵	蒐	輯	愉	癒	泄	瀉	輝	煌
醱	酵	蒐	輯	愉	癒	泄	瀉	輝	煌

*뜸씨의 작용. *여러 가지 재료를 모아서 편집함. *좋아하는 모양. *배탈이 생겨 자주 나오는 똥. *광채가 빛나서 눈이 부시게 착란함.

종기암	종기종	연지연	기름지	단장장	꾸밀식	기침해	기침수	부끄러울수	부끄러울치
广疒疖痘癌	月䐃腫腫	月胼臙臙	月肚脂脂	米 籿粧	饣 飭飾飾	口 吖咳咳	口 嗽嗽嗽	羊 莠羞羞	耳 耶恥恥
癌	腫	臙	脂	粧	飾	咳	嗽	羞	恥
癌	腫	臙	脂	粧	飾	咳	嗽	羞	恥
*전신에 장애를 일으키는 고약한 종기.		*연지. 가루 분.		*외양을 꾸밈.		*기침 병.		*부끄러움.	

저릴마	각기비	노닐소	멀요	미끄러질차	실족할질	머뭇거릴배	배회회	거품포	거품말
广疒痲痲麻	疒瘅痺痺	月 肖肖逍	彳 备备遙遙	跙 跰蹉蹉	跙 趵跌跌	彳 徘徘徘徘	彳 彳徊徊徊	氵 沪沟泡泡	氵 泮沫沫沫
痲	痺	逍	遙	蹉	跌	徘	徊	泡	沫
痲	痺	逍	遙	蹉	跌	徘	徊	泡	沫
*신경. 근육의 기능이 상실됨.		*정한 곳이 없이 거닐어 다님.		*발을 헛딛어 넘어짐.		*머뭇 머뭇 돌아다님.		*물거품.	

수원앙새원	암원앙새앙	막을두	두견새견	앵무새앵	앵무무	연꽃부	연꽃용	칡갈	등나무등
夕 邧 鴛 鴛	芺 莽 莽 鴦	木 朴 杜 杜	肖 肖 鵑 鵑	嬰 嬰 鸚 鸚	宝 或 鵡 鵡	艹 芏 芙 芙	艹 荪 荧 蓉	艹 莒 葛 葛	艹 萨 萨 藤
鴛	鴦	杜	鵑	鸚	鵡	芙	蓉	葛	藤
鴛	鴦	杜	鵑	鸚	鵡	芙	蓉	葛	藤
* 원앙새. 싹.		* 소쩍새.		* 앵무새.		* 연꽃.		* 일이 순조롭지 못하고 뒤얽힘.	

화말락	낙타타	기린기	기린린	무궁화근	빗나무화	까마귀오	까치작	울명	비둘기구
馬 駁 駱	馬 駝 駝 駝	声 麒 麒 麒	声 麐 麐 麟	木 槿 槿 槿	木 扩 扩 樺	户 户 烏 烏	昔 鵲 鵲 鵲	叩 咱 鳴 鳴	九 加 加 鳩
駱	駝	麒	麟	槿	樺	烏	鵲	鳴	鳩
駱	駝	麒	麟	槿	樺	烏	鵲	鳴	鳩
* 동물 이름. 약대.		* 기린과에 속하는 동물.		* 무궁화.		* 까마귀와 까치.		* 우는 비둘기.	

원숭이원	원숭이후	비취비	비취취	종려나무종	종려나무려	창포창	창포포	이끼태	이끼선
猿猿猿猿	犭犭猴猴	非非翡翡	羽羽翌翠	栌栌栌棕	木村棡櫚	芦苩菖菖	沪消蒲蒲	芕芢苔苔	芦菖蘚蘚
猿	猴	翡	翠	棕	櫚	菖	蒲	苔	蘚
猿	猴	翡	翠	棕	櫚	菖	蒲	苔	蘚
*원숭이.		*광택이 있는 푸르스름한 구슬.		*종려나무.		*오월 단오 때 머리 감는 풀꽃.		*이끼.	

오동오	오동나무동	거미주	그물망	대추조	감시	새금	짐승수	사냥수	사냥렵
木栌栢梧	木桐桐桐	虫蛛蛛蛛	糸約網網	戸束朿棗	木朾柿柿	含含禽禽	鬥严獸獸	犭犭狩狩	犭猎獵獵
梧	桐	蛛	網	棗	柿	禽	獸	狩	獵
梧	桐	蛛	網	棗	柿	禽	獸	狩	獵
*오동나무.		*거미집.		*대추와 감.		*짐승.		*사냥.	

낫 겸	호미 서	차 다	물동이 관	불 취	아뢸 주	불 라	나팔 팔	대롱 통	퉁소 소
ㅓ ㅎ ㅕ 鎌	ㅓ 鋤 鋤 鋤	艹 艹 茶 茶	ㅓ ㅑ 罐 罐	ㅁ ㅁ 吅 吹	夫 表 奏 奏	叩 吶 喇 喇	ㅁ ㅁ ㅁ 叭	^ 竹 筒 筒	^ ^ 簫 簫
鎌	鋤	茶	罐	吹	奏	喇	叭	筒	簫
鎌	鋤	茶	罐	吹	奏	喇	叭	筒	簫
* 낫과 호미.		* 찻물을 끓이는 그릇.		* 관악기로 연주함.		* 금속으로 만들어진 관악기의 한 종류.		* 퉁소.	

난간 란	줄기 간	대접 접	숟가락 시	호박 호	호박 박	유리 류	유리 리	비파 비	비파 파
柵 欄 欄 欄	木 杆 杆 杆	一 十 才 楪	匕 旦 是 匙	王 珄 玗 琥	王 珀 珀 珀	珳 珬 琉 琉	珬 璃 璃 璃	珡 珡 珡 琵	珡 珡 琵 琶
欄	杆	楪	匙	琥	珀	琉	璃	琵	琶
欄	杆	楪	匙	琥	珀	琉	璃	琵	琶
* 난간.		* 반찬 등을 담는 작은 그릇.		* 광택이 있는 구슬 모양의 보배.		* 맑고 투명한 고형.		* 악기의 일종.	

악기공	악기후	대나무죽	지팡이장	아득할망	가죽신혜	칼날봉	칼날인	말권	발렴
ʼ ᵎᵎ ᵎᵎ 笙	ʼ ᵎᵎ ᵏ 篌	ʼ ᵏ 竹 竹	𣎳 𣎳 村 杖	ᵎᵎ 茫 茫 茫	ʼ 革 靯 鞋	釒 釒 鋒 鋒	ᄀ 刀 刃	扌 抃 捲 捲	ᵎᵎ ᵎᵎ 广 簾
笙	篌	竹	杖	茫	鞋	鋒	刃	捲	簾
笙	篌	竹	杖	茫	鞋	鋒	刃	捲	簾
*악기의 일종.		*대로 만든 지팡이.		*짚신.		*날카로운 칼.		*늘어 있는 발을 말아 올림.	

의자의	궤궤	잠글쇄	피리약	피리생	대발황	유황류	황불린	사발우	그릇명
𣎳 𣎳 椅 椅	丿 几	釒 釒 鎖 鎖	ᵎᵎ 籥 籥	ᵎᵎ ᵎᵎ 笙	ᵎᵎ ᵎᵎ 簧 簧	石 矿 硫 硫	火 烊 燐 燐	𠂇 舌 盂 盂	ᛁ ᑎ 皿 皿
椅	几	鎖	籥	笙	簧	硫	燐	盂	皿
椅	几	鎖	籥	笙	簧	硫	燐	盂	皿
*조그만 책상.		*자물쇠.		*음악에 쓰이는 관악기의 하나.		*유황의 불꽃.		*그릇.	

쇠소리쟁	소반반	쇠불릴련	기와와	이불금	베개침	나무묶을곤	막대기봉	안장안	행장장
釒釒釒鉦	舟 般盤	炯炯炼煉	一丆瓦	今仐仐衾	木朾朾枕	木棍棍棍	木桂棒棒	革革鞍	壯壯裝
鉦	盤	煉	瓦	衾	枕	棍	棒	鞍	裝
鉦	盤	煉	瓦	衾	枕	棍	棒	鞍	裝

* 사기·놋쇠·목재 등으로 만든 그릇. * 벽돌. * 이부자리와 베개. * 몽둥이. * 말, 나귀들의 등에 얹는 물건.

목책책	시렁가	술가락비	젓가락저	관관	관구	침뱉을타	병호	다락루	집각
札 柵栅栅	加 架架	ノ匕	笋笋箸箸	栌栌栌棺	木柩	咘咘唾唾	声壺壺壺	楞樓樓樓	門門閣閣
栅	架	匕	箸	棺	柩	唾	壺	樓	閣
栅	架	匕	箸	棺	柩	唾	壺	樓	閣

* 시렁. * 날카롭고 잘 드는 칼. * 관. * 가래침을 뱉는 단지. * 사방을 바라볼 수 있는 높은 집.

꼬리미	부채선	창창	헛간창	활궁	화살시	구을외	사기그릇자	거느릴독	재촉할촉
ㄱㄸ尸尾	尸戶扇扇扇	扌扩护槍	广肩雁厰厰	フ弓弓弓	广广矢矢矢	火灯灯煨	次咨咨瓷瓷	扌扣叔督	伊伊伊促
尾	扇	槍	厰	弓	矢	煨	瓷	督	促
尾	扇	槍	厰	弓	矢	煨	瓷	督	促
*꼬리, 지느러미.		*창을 만드는 공장.		*활과 화살.		*사기 그릇을 구음.		*재촉함.	

떨칠진	박을쇄	그기	다를타	다음차	목항	거짓가	헤아릴량	말막	무거울중
扩扩振振	尸吊吊刷	艹其其其	亻亻他他	二冫次次	广项项項	亻伊伊假	畐昌量量	艹苩莫莫	千章重重
振	刷	其	他	次	項	假	量	莫	重
振	刷	其	他	次	項	假	量	莫	重
*정신을 차려 일으킴.		*그 외.		*다음 번 항목.		*…쯤(어림).		*매우 중함.	

마름제	누를압	조각단	떨어질락	바소	이을위	기이할기	자취적	순할순	차례서
乍 制 制 制	厂 厭 壓 壓	투 딴 段 段	芦 苺 落 落	티 戶 所 所	訶 訶 謂 謂	大 츠 츩 奇	跰 蹟 蹟 蹟	川 順 順 順	广 序 序 序
制	壓	段	落	所	謂	奇	蹟	順	序
制	壓	段	落	所	謂	奇	蹟	順	序
*억지로 억누름.		*일이 다 된 결말.		*이른바.		*사람의 힘으로 할 수 없는 기이한 일.		*차례.	

간절간	끊을절	편지간	홀단	들거	다개	의심의	물을문	볼견	근본본
좗 꿇 懇 懇	` 七 切 切	仹 簡 簡 簡	門 罟 罟 單	鋝 雎 與 擧	냐 比 皆 皆	톤 톺 疑 疑	門 門 門 問	目 目 貝 見	十 才 木 本
懇	切	簡	單	擧	皆	疑	問	見	本
懇	切	簡	單	擧	皆	疑	問	見	本
*지성스러움.		*간략하고 단출함.		*모두.		*의심스러운 일.		*본보기.	

비할비	비교할교	보배보	돌석	주울습	얻을득	물수	헤엄칠영	이를거	떠날리
ㅏㅑㅗ比	車軒軒較	宀宯寶寶	一ㄱ石石	扌扴拎拾	得得得得	亅才才水	氵汀汵泳泳	距距距距	肖離離離
比	較	寶	石	拾	得	水	泳	距	離
比	較	寶	石	拾	得	水	泳	距	離
*견주어 봄.		*보배의 옥돌.		*주위 얻음.		*헤엄.		*서로 떨어진 사이.	

아닐불	돌아올귀	하늘천	아래하	어질현	밝을철	쓸고	기다릴대	잡을파	쥘악
一ㄱㄱ不	皀歸歸歸	一三チ天	一丁下	臣臤賢賢	扌折折哲	艹芏苦苦	彳彳彳待待	扌扞扣把	扌抨挼握
不	歸	天	下	賢	哲	苦	待	把	握
不	歸	天	下	賢	哲	苦	待	把	握
*돌아오지 못함.		*세상.		*사리에 밝음.		*애태우며 기다림.		*속 내용을 잘	

94

헤칠피 扌扩披披	칠력 一扌扌攊	그슬릴초 亻什隹焦	마를조 火炉燥燥	바를도 氵氵涂塗	도배배 ㄱㄱ 褙	마감감 甘其勘勘	세금고 亻亻什估	밟을답 趵趵踏踏	겹옷습 龍龍襲襲
披	攊	焦	燥	塗	褙	勘	估	踏	襲
披	攊	焦	燥	塗	褙	勘	估	踏	襲

*마음 속에 먹은 것을 털어 놓음.
*애를 태우며 마음을 조림.
*종이로 벽이나 천장 등을 바르는 일.
*접수 사무를 어떤 기한 내에 끝막는 일.
*이어 받음.

착고질 木 杯杯桎	수갑곡 木 杧梏梏	절가 亻 仂伽伽	쪽람 艹 萨藍藍	빛날빈 文 斌斌斌	빛날비 非 兆斐斐	머무를주 馬 馬駐駐	글차 ⺮ 劄劄	머뭇거릴주 趵 躊躊	머뭇거릴저 趵 躇躇
桎	梏	伽	藍	斌	斐	駐	劄	躊	躇
桎	梏	伽	藍	斌	斐	駐	劄	躊	躇

*자유를 몹시 속박함.
*절.
*아름답게 빛남.
*외국에 머물러 있음.
*결정하지 못하고 망서림.

채색무늬현	물결란	이지러질휴	찰영	숨을은	고요할밀	생각할유	멀막	은근할은	은근할근
乡 糸 約 絢	氵 沪 澗 瀾	虍 虐 虧 虧	乃 及 盈 盈	阝 阝 隱 隱	言 訟 謐 謐	亻 攸 悠 悠	豸 貌 邈 邈	尸 胗 殷 慇	艹 堇 勤 懃
絢	瀾	虧	盈	隱	謐	悠	邈	慇	懃
絢	瀾	虧	盈	隱	謐	悠	邈	慇	懃
*바람에 출렁거리는 물결.		*모자람과 꽉참.		*남몰래 숨김.		*오래고 먼 것.		*드러내거나 떠들지 않고 가만히 함.	

갚을수	잔작	빙그레웃을완	어조사이	절찰	어찌나	구을번	사를작	가시형	가시극
酉 酌 酬 酬	西 酉 酌 酌	莞	一 爾 爾 爾	亦 杀 刹 刹	那 那 那 那	火 火 燔	火 灼 灼	卉 荆 荆 荊	朿 束 棘 棘
酬	酌	莞	爾	刹	那	燔	灼	荆	棘
酬	酌	莞	爾	刹	那	燔	灼	荆	棘
*술잔을 주고 받음.		*빙그레 웃음.		*지극히 짧은 순간.		*불에 구움.		*나무 가시. 고난.	

기둥동	들보량	언덕애	후추초	앗을알	갈릴력	넘칠범	넘칠람	아이리랑	낭패패
棟	樑	崖	椒	軋	轢	氾	濫	狼	狽
棟	樑	崖	椒	軋	轢	氾	濫	狼	狽

*기둥과 들보. *식물 이름으로 분디라고 함. *수레 바퀴가 삐걱거림. *물이 넘치다. *일이 틀려짐.

깨임	닛없을염	구부릴부	엎드릴복	아름다울휘	기치	무너질붕	무너뜨릴괴	좁을협	좁을착
荏	苒	俯	伏	徽	幟	崩	壞	狹	窄
荏	苒	俯	伏	徽	幟	崩	壞	狹	窄

*세월이 천연함. *고개를 숙이고 엎드림. *휘날리는 기치. *무너지고 쓰러짐. *몹시 비좁음.

사당사 祠	단단 壇	그네추 鞦	그네천 韆	높을탁 卓	평상상 牀	파리할초 憔	마를췌 悴	세울수 堅	쌓을저 儲
祠	壇	鞦	韆	卓	牀	憔	悴	堅	儲
祠	壇	鞦	韆	卓	牀	憔	悴	堅	儲
* 제사를 지내는 단.		* 그네.		* 높은 평상.		* 몹시 파리함.		* 곧게 쌓아 올림.	

동녘동 東	서녘서 西	남녘남 南	북녘북 北	봄춘 春	여름하 夏	가을추 秋	겨울동 冬	더울서 暑	갈왕 往
東	西	南	北	春	夏	秋	冬	暑	往
東	西	南	北	春	夏	秋	冬	暑	往
* 동쪽과 서쪽.		* 남쪽과 북쪽.		* 봄과 여름.		* 가을과 겨울.		* 더위가 지나감.	

언덕 제	堤	堤						
갓 연	沿	沿						
더울 열	熱	熱						
찰 랭	冷	冷						
구름 운	雲	雲						
날흐릴 담	曇	曇						
바다 창	滄	滄						
바다 명	溟	溟						
깊은골 감	嵌	嵌						
산높을 굴	崛	崛						
경기고을 환	寰	寰						
신 사	屣	屣						
산호 산	珊	珊						
산호 호	瑚	瑚						

녹일 용	熔	熔							
풀무 야	冶	冶							
무쇠 선	銑	銑							
주석 석	錫	錫							
깎을 박	剝	剝							
메부리 강	崗	崗							
반석 반	磐	磐							
뫼 강	岡	岡							
삼살개 방	尨	尨							
폭풍 태	颱	颱							
클 태	泰	泰							
끊을 절	截	截							
놀 하	霞	霞							
아지랑이 애	靄	靄							

100

뫼곤	崑	崑						
멧부리악	岳	岳						
반딧불형	螢	螢						
횃불조	燋	燋						
빛날환	煥	煥						
빛날혁	赫	赫						
못지	池	池						
못연	淵	淵						
흐를도	滔	滔						
물뿌리발	潑	潑						
솜서	絮	絮						
실오리루	縷	縷						
티끌진	塵	塵						
티끌애	埃	埃						

그윽할유	幽	幽						
깊을오	奧	奧						
언덕맥	陌	陌						
언덕부	阜	阜						
소생할소	蘇	蘇						
잠간아	俄	俄						
어둘명	冥	冥						
어둘암	闇	闇						
맑을식	湜	湜						
얼고	凅	凅						
촛불촉	燭	燭						
밝을료	燎	燎						
빛날욱	郁	郁						
빛날요	耀	耀						

102

산 기	岐	岐							
이삭끝 영	穎	穎							
봉우리 잠	岑	岑							
그윽할 수	邃	邃							
막힐 격	隔	隔							
담 장	墙	墙							
낙수 락	洛	洛							
개 포	浦	浦							
장마 질 패	沛	沛							
물돌 와	渦	渦							
모퉁이 우	隅	隅							
지경 정	町	町							
가로 왈	曰	曰							
큰띠 신	紳	紳							

가	나	다	라	마	바	사	아	자	차
가	나	다	라	마	바	사	아	자	차

카	타	파	하	한	글	펜	글	씨	쓰
카	타	파	하	한	글	펜	글	씨	쓰

기	공	부	학	력	및	경	력	사	항
기	공	부	학	력	및	경	력	사	항

이	력	서	출	신	도	명	생	년	월
이	력	서	출	신	도	명	생	년	월

일	본	적	현	주	소	주	민	번	호
일	본	적	현	주	소	주	민	번	호

태	극	기	무	궁	화	나	라	사	랑
태	극	기	무	궁	화	나	라	사	랑

寸志	賻儀	謹弔	還甲	華婚	結婚	當選	入選	合格	優勝	榮轉	卒業
入學	謹呈	祝聖誕	出産	成功	합격	근조	환갑	출산	부의	당선	영전

漢字 略字 쓰기

巖	岩	壽	寿	寫	写	豐	豊	盡	尽
바위 암		목숨 수		베낄 사		풍년 풍		다할 진	
殘	残	樓	楼	兩	両	當	当	國	国
남을 잔		다락 루		두 량		마땅할 당		나라 국	
來	来	觀	観	覺	覚	發	発	屢	屡
올 래		볼 관		깨달을 각		필 발		자주 루	
驅	駆	團	団	爐	炉	貌	皃	假	仮
몰 구		모임 단		화로 로		모양 모		거짓 가	
繼	継	價	価	獸	獣	藥	薬	圓	円
이을 계		값 가		짐승 수		약 약		둥글 원	
傳	伝	鐵	鉄	學	学	顯	顕	雙	双
전할 전		쇠 철		배울 학		나타날 현		쌍 쌍	
肅	粛	嚴	厳	辭	辞	數	数	壓	圧
엄숙할 숙		엄할 엄		말 사		수 수		누를 압	
譽	誉	轉	転	處	処	獻	献	狀	状
기릴 예		구를 전		곳 처		드릴 헌		모양 상	
體	体	畫	画	釋	釈	乘	乗	應	応
몸 체		그림 화		풀 석		탈 승		응할 응	

圖	図	劍	剣	竝	並	聯	聫	萬	万
그림 도		칼 검		아우를 병		잇닿을 련		일만 만	
實	実	驛	駅	醫	医	晝	昼	鑛	鉱
열매 실		역 역		의원 의		낮 주		쇳돌 광	
氣	気	讀	読	戀	恋	蠻	蛮	寶	宝
기운 기		읽을 독		사모할 련		오랑캐 만		보배 보	
檢	検	澤	沢	歡	歓	燒	焼	兒	児
검사할 검		못 택		기쁠 환		불사를 소		아이 아	
廳	庁	獨	独	賣	売	館	舘	勸	勧
관청 청		홀로 독		팔 매		집 관		권할 권	
對	対	歷	厂	點	点	邊	辺	據	拠
대답할 대		지날 력		점 점		가 변		의지할 거	
廣	広	歸	帰	區	区	經	経	佛	仏
넓을 광		돌아올 귀		구역 구		경서 경		부처 불	
麥	麦	禮	礼	樂	楽	單	単	龜	亀
보리 맥		예 례		즐길 락		홑 단		거북 귀	
輕	軽	擧	挙	變	変	勵	励	黨	党
가벼울 경		들 거		변할 변		힘쓸 려		무리 당	
權	权	關	関	拜	拝	惡	悪	屬	属
권세 권		빗장 관		절 배		악할 악		붙을 속	

비슷한字 쓰기

太	犬	反	尺	日	曰	干	于	今	令	王	玉
클 태	개 견	돌이킬반	자 척	날 일	가로왈	방패 간	어조사우	이제 금	명령 령	임금 왕	구슬 옥
吉	告	乎	平	名	各	甲	申	住	往	卯	卵
길할 길	고할 고	어조사호	평평할평	이름 명	각각 각	갑옷 갑	펼 신	살 주	갈 왕	지지묘	알 란
巨	臣	亦	赤	列	烈	列	例	形	刑	切	功
클 거	신하신	또 역	붉을적	줄 렬	심할렬	줄 렬	보기례	모양 형	형벌 형	끊을 절	공 공
看	着	作	昨	戊	戌	戌	成	借	惜	式	武
볼 간	붙을 착	지을작	어제작	천간 무	지지술	지지술	이룰성	빌 차	아낄 석	법 식	군사 무
恨	限	根	恨	順	須	開	閑	他	地	苦	若
한 한	한정할 한	뿌리 근	한 한	순할 순	모름지기수	열 개	한가할 한	다를 타	땅 지	괴로울고	같을 약
俗	浴	重	童	鳥	烏	鳥	島	容	客	期	朝
속될 속	목욕할욕	무거울중	아이 동	새 조	까마귀오	새 조	섬 도	얼굴용	손 객	기간 기	아침 조
衆	象	季	秀	徒	從	推	惟	姓	性	到	致
무리 중	형상 상	철 계	빼어날수	무리 도	좇을 종	밀 추	생각유	성 성	성품성	이를 도	이를 치
推	唯	億	憶	基	甚	破	波	倫	論	持	特
밀 추	오직유	억 억	생각할억	터 기	심할 심	깨뜨릴파	물결 파	인류 륜	말할 론	가질 지	특별할특
眠	眼	勞	榮	樂	藥	執	熱	者	著	圓	園
잠잘 면	눈 안	수고로울로	영화 영	풍류 악	약 약	잡을 집	더울 열	놈 자	나타날저	둥글 원	동산 원

*편지봉투 쓰기

보내는 사람

金 南 徹

서울특별시 종로구 창신동 128번지 6통7반

`7` `1` `0` - `□` `□` 받는사람

金甲東

서울특별시 동대문구 면목동 34-12 번지

`1` `3` `0` - `0` `1`

*엽서 쓰기

우 편 엽 서

보내는 사람 金甲東

서울특별시 동대문구 면목동

34-12 번지

`1` `3` `0` - `0` `1`

받는 사람 金 南 徹

서울특별시 종로구 창신동 128번지

6통7반

`1` `1` `0` - `□` `□`

 매월 말일은 편지 쓰는 날입니다.

*로마數字의 標記法

　숫자는 10자에 불과하나 은행 업무상은 물론이거니와 일상생활에 있어서도 가장 많이 접촉하는 숫자이니만큼 다음 1～11까지의 필법에 주의하여 조속히 필체를 고정시키도록 하여야 할 것이다.

① 각 글자의 최하부는 장부난 하선에 접하여야 하며(단7,9는예외), 자획은 대략 45도의 각도로 경사시키도록 한다.
② 각 글자의 높이는 동일하며 장부난의 $\frac{5}{8}$를 초과하여서는 아니된다.
③ 7 및 9자는 약간(각자 높이의 약 $\frac{1}{3}$) 내려서 써야 한다. 따라서 그만큼 글자의 끝이 장부난 하선을 뚫고 내려간다.
④ 2자의 첫 획은 전체 $\frac{1}{4}$되는 곳에서부터 쓰기 시작한다.
⑤ 3자의 둘레는 아래 둘레가 윗 둘레보다 약간 크나.
⑥ 4자는 내리그은 두 획이 평행하며, 옆으로 그은 획은 장부난 하선에 평행하여야 한다.
⑦ 5자는 아래 둘레에 높이가 전체 높이의 $\frac{5}{8}$정도이다.
⑧ 6자는 아래 둘레 사이가 전체 높이의 $\frac{1}{2}$ 정도이다.
⑨ 7자는 상부의 각도에 주의할 것.
⑩ 8자는 상하 둘레가 대략 같다.
⑪ 9자는 상부의 원형에 주의할 것.

*筆法

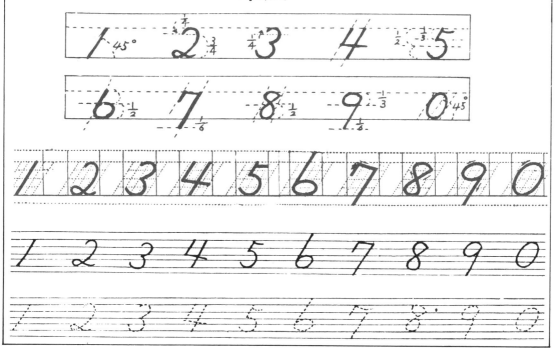

氏	仁兄	女史	先生	貴屮	貴下	座下

唁	入學	寸志	謹弔	發展	薄謝	壽宴

壹 貳 叁 四 五 六 七 八 九 拾 百 阡 萬 整

祝結婚

金三秀

賻儀

李民永

借用證書

一金四拾五萬원整

上記 金額을 借用하는바 利息은
月五分으로 하고 返済期限은 1980
年 12月 末日까지로함

　　　　年　月　日

서울 東大門区 上鳳洞 88

　　　借用人

　　　　　貴下　　　　㊞

領收證

一金壹萬貳阡參百원整

但 列름서 教本一〇卷代金

右金額을 正히 領收함

　　　年　月　日

貴下

사 진	출신도명	서 울	성 명	金甲東 인구성명	주민등록번호	
			생년월일 서기 1968년 3 월 1 일생 (만 20세)			

본 적	서울특별시 동대문구 면목동 34-12 번지		
현 주 소	서울특별시 종로구 창신동 128번지 6통 7반		
호 적 관 계	호주와의관계	子	호주성명 金南徹

년	월	일	학 력 및 경 력 사 항	발 령 청
1980	2	10	서울국민학교 졸업	
1983	2	20	면목중학교 졸업	
1983	3	4	창신상고 입학	
1984	6	15	한국사무능력개발원 주산 二급 합격	
1985	8	10	대한글씨 검정교육회 글씨 1급 합격	
1986	2	15	창신상고 졸업	
			위 사실은 틀림없음	
			년 월	
			위 金甲東	

苟斂誅求 (가렴 주구) 가혹하게 세금을 거두어 들이며, 무리하게 백성들의 재물을 빼앗음.

刻骨難忘 (각골 난망) 입은 은혜에 대한 고마운 마음이 깊이 뼈에 사무쳐 잊혀지지 않음.

艱難辛苦 (간난 신고) [갖은 고초를 겪어]몹시 힘들고 괴로움.

間於齊楚 (간어제초) "약자가 강자들의 틈에 끼이어 괴로움을 받음'을 이르는 말 − 중국주(周)나라 말엽에 등(滕)나라가 제(齊) 초(楚) 두 큰 나라 사이에 끼이어 괴로움을 당한 데에서 온 말.

甘言利說 (감언 이설) 남의 비위에 맞도록 꾸미거나 또는 이로운 조건을 들어 그럴듯하게 꾀는 말.

甘呑苦吐 (감탄 고토) 달면 삼키고 쓰면 뱉는다는 뜻으로, 자기에게 유리하면 하고 불리하면 하지 않는 이기주의적 태도.

康衢煙月 (강구 연월) 태평한 시대의 평화로운 풍경. 태평한 세태를 이름.

改過遷善 (개과 천선) 허물을 고치고 옳은 길로 들어섬.

去頭截尾 (거두 절미) 머리와 꼬리를 잘라 버림. 곧, 사실의 줄거리만 말하고 앞뒤의 잔사설은 빼어버림.

去者日疎 (거자 일소) 죽은 사람에 대해서는 날이 갈수록 점점 잊어버리게 된다는 뜻. 곧, 서로 떨어져 있으면 점점 사이가 멀어짐.

乾坤一擲 (건곤 일척) 운명과 흥망을 걸고 단판걸이로 승부(勝負)나 성패(成敗)를 겨룸.

隔靴搔瘍 (격화 소양) 신 신고 발바닥 긁기. 곧, 일을 하느라고 애는 쓰되 정통을 찌르지 못하여 안타까움을 이르는 말.

見利思義 (견리 사의) 이끗을 보고 의리를 생각함, 곧, 이끗을 보면 그것이 의리에 합당한가를 먼저 생각해야 함.

見物生心 (견물 생심) 실물을 보면 욕심이 생김.

見危授命 (견위 수명) 나라가 위태롭게 되면 제 목숨을 나라에 바침.

堅忍不拔 (견인 불발) 굳게 참고 견디어 마음이 흔들리지 아니함.

兼人之勇 (겸인지용) 혼자서 몇 사람을 당해낼 만한 용기.

輕擧妄動 (경거 망동) 경솔하고 망녕된 행동.

耕當問奴 (경당 문노) 농사 일은 머슴에게 물어야 한다는 뜻으로, 일은 그 방면의 전문가에게 물음이 옳음.

輕妙脫灑 (경묘 탈쇄) [주로 예술품 따위가] 경쾌하고 교묘하게 속된 데가 없이 깨끗하고 말쑥함.

敬而遠之 (경이 원지) 공경하기는 하되 가까이 하지는 않음. 곧, 겉으로는 공경하는 체하면서 실제로는 꺼리어 멀리함.

輕佻浮薄 (경조 부박) 사람됨이 날리어 언어 행동이 가볍고 진중하지 못함. 통 輕薄浮虛(경박부허).

經天緯地 (경천 위지) 온 천하를 경륜하여 다스림.

呱呱之聲 (고고지성) 아이가 세상에 나오면서 처음 우는 소리.

孤軍奮鬪 (고군 분투) ① 수가 적고 도움 없는 외로운 군대가 강한 적과 용감하게 싸움. ② 적은 인원의 약한 힘으로 남의 도움도 없이 힘에 겨운 일을 그악스럽게 함.

高麗公事三日 (고려공사삼일) 고려의 정책이나 법령은 사흘돌이로 바뀜. 곧, 착수한 일이 자주 바뀜의 비유.

鼓腹擊壤 (고복 격양) 태평 성세를 즐김. − (堯) 임금 때 백성들이 배불리 먹고 배를 두드리고 땅을 치면서 요(堯) 임금의 덕을 찬양하고 태평성세를 즐겼다는 고사에서 온 말.

孤城落日 (고성 낙일) 남의 도움을 받지 못하는 몹시 외로운 정상의 비유.

孤掌難鳴 (고장 난명) 외손뼉이 울랴? 곧, 상대자가 응해야지, 혼자로는 일이 이뤄지지 않음. 또는 혼자서는 싸움이 되지 않는다는 비유.

苦盡甘來 (고진 감래) 쓴 것이 다하고 단 것이 옴. 고생 끝에 그 보람으로 즐거움이 있게됨의 비유. 반 興盡悲來(흥진비래).

孤枕單衾 (고침 단금) 외로이 베개와 홑 이불. 곧, 주로 젊은 여자가 '홀로 쓸쓸하게 자는 것'을 이르는 말.

曲學阿世 (곡학아세) 진리에 벗어난 학문을 닦아 세상에 아부함.

骨肉相爭 (골육 상쟁) 가까운 혈족끼리 서로 싸움. 곧, 부자·형제 또는 동족간의 싸움. 통

骨肉相殘 (골육 상잔).

空中樓閣 (공중 누각) 공중에 누각을 짓는 것처럼 근거나 토대가 없는 사물을 이르는 말. ⑧ 沙上樓閣 (사상 누각)

誇大忘想 (과대 망상) 자기의 위치를 사실보다 지나치게 높이 평가하는 망상. 정신 분열증 등에 나타나는 증상임.

巧言令色 (교언 영색) 교묘하게 꾸며대는 말과 아첨하는 얼굴빛. 곧, 아첨하는 언행을 이름.

交淺言探 (교천 언심) 사귄 지 얼마 되지 않는데 자기 속을 털어 내어 이야기함.

九曲肝腸 (구곡 간장) 굽이굽이 서린 창자란 뜻으로, '시름이 쌓이고 쌓인 마음속'의 비유.

狗尾續貂 (구미 속초) 개꼬리로써 담비꼬리를 이음. 훌륭한 것의 뒤를 보잘 것 없는 것이 이음.

口尙乳臭 (구상 유취) 입에서 아직 젖내가 남. 곧, 말이나 짓이 유치함.

九牛一毛 (구우 일모) 아홉 마리 소에 한 가닥의 털. 곧, 썩 많은 가운데서 극히 적은 수.

九折羊腸 (구절 양장) 수많은 굽이 꺾인 양의 창자. 곧, 꼬불꼬불한 험한길. 세상이 복잡하여 살아가기 어려움 비유.

權謀術數 (권모 술수) 목적의 달성을 위해서는 수단·방법을 가리지 않고 때와 형편에 따라 능갈치게 둘러 맞추는 모략이나 술책. ⑧ 權謀術策 (권모 술책).

權不十年 (권불 십년) 권세는 십년을 넘지 못함. 곧, '권력이나 세도가 오래 가지 못하고 늘 변함'을 이르는 말.

捲土重來 (권토 중래) 한 번 실패하였다가 세력을 회복하여 다시 일어남.

克己復禮 (극기 복례) 사욕을 누르고 예(禮)에 돌아감.

金科玉條 (금과 옥조) 금이나 옥과 같은 과조. 곧, 아주 귀중한 법칙이나 규범.

錦上添花 (금상 첨화) 비단 위에 꽃을 더함. 곧, 좋고 아름다운 것 위에 더 좋고 아름다운 일이 더하여 짐을 이르는 말. ⑪ 雪上加霜 (설상 가상).

錦衣夜行 (금의 야행) 비단 옷 입고 밤길 걷기. 곧 생색이 나지 않는 쓸데없는 일을 자랑삼아 하는 일의 비유.

錦衣還鄕 (금의 환향) 객지에서 성공하여 고향으로 돌아감.

騎虎之勢 (기호 지세) '범을 타고 달리는 형세'라는 뜻으로, 시작한 것을 중도에서 그만 둘 수 없는 형세를 이름.

難兄難弟 (난형 난제) 두 사물이 서로 엇비슷하여 낫고 못함을 정하기 어려움의 비유.

男負女戴 (남부 여대) 남자는 지고 여자는 머리에 인다는 뜻으로, 가난에 시달리는 사람들이 살곳을 찾아 이리저리 떠돌아 다님을 이르는 말.

內憂外患 (내우 외환) 나라 안팎의 근심 걱정.

路柳牆花 (노류 장화) 길가의 버들과 담 밑의 꽃. 곧, 노는 계집이나 창부(娼婦)를 가리키는 말.

綠陰芳草 (녹음 방초) 나뭇잎이 푸르게 우거진 그늘과 꽃다운 풀이란 뜻으로, 주로 여름철의 자연 경치를 이름.

綠衣紅裳 (녹의 홍상) 연두색 저고리와 다홍치마란 뜻으로, '젊은 여자의 곱게 치장한 복색'을 이르는 말.

累卵之勢 (누란 지세) 알을 쌓아 놓은 듯한 형세. 곧, 매우 위태로운 형세. ⑪風前燈火 (풍전 등화).

多岐亡羊 (다기 망양) 달아난 양을 찾는 사람이 여러 갈래의 길에 이르러 마침내 양을 잃었다는 뜻. ① 학문의 길이 너무 다방면으로 갈리어 진리를 얻기 어려움. ② 방침이 많아서 도리어 갈 바를 모름.

斷機之戒 (단기지계) 학문을 중도에서 그만 두는 것은 마치 '짜던 베의 날을 끊어 버리는 것과 같이 아무런 공이 없다'는 뜻. – 중국의 맹자(孟子)가 수학(修學) 중도에 돌아왔을 때, 그 어머니가 칼로 베틀의 실을 끊어서 훈계하였다는 고사에서 온말.

單刀直入 (단도 직입) 혼자서 한 자루의 칼을 휘두르고 거침없이 적진으로 쳐들어 간다는 뜻에서, '여담이나 허두를 빼고 요점이나 본문제를 곧바로 말함'을 이름.

堂狗風月 (당구 풍월) 서당 개 삼 년에 풍월한다. 비록 무식한 사람이라도 유식한 사람들과 오래 상종하게 되면 자연 견문이 생긴다는 뜻. ⑧堂狗三年吠風月 (당구삼년 폐풍월).

大義名分 (대의 명분) 떳떳한 명목. 사람으로서 마땅히 지켜야 할 도리나 본분.

徒勞無功 (도로 무공) 한갓 헛되게 애만 쓰고 아무 보람이 없음.

道聽塗說 (도청 도설) 길거리에 떠돌아다니는 뜻

소문.

讀書百遍意自見 (독서 백편 의자현) 독서 백편(百遍)이면 뜻이 절로 통함. 여러번 되풀이하여 책을 읽으면 글 뜻은 저절로 알게됨.

堗不然不生煙 (돌불연 불생연) 아닌 땐 굴뚝에 연기 날까. 곧, 어떤 소문이든지 반드시 그런 소문이 날 만한 원인이 있다는 뜻.

同價紅裳 (동가 홍상) 같은 값이면 다홍치마.

同病相憐 (동병 상련) 같은 병을 앓는 사람끼리 서로 가엾게 여김. 곧, 어려운 처지에 있는 사람끼리 서로 딱하게 여겨 동정하고 도움.

同床異夢 (동상 이몽) 같은 잠자리에서 꿈을 다르게 꿈. 겉으로는 같이 행동하면서 속으로는 각각 딴 생각을 함.

杜門不出 (두문 불출) 문을 닫아 막고 나서지 않음. 곧, 집 안에만 들어 앉아 있고 밖에 나다니지 아니함.

登高自卑 (등고 자비) 높은 곳에 오르려면 낮은 곳에서부터 시작해야 함. 곧, 모든 일은 순서를 밟아야 함.

登龍門 (등용문) 뜻을 이루어 크게 영달함, 또는 출세하는 관문. ─ 용문(龍門)은 황하(黃河) 상류에 있는 급류로서, 잉어가 거기에 많이 모이는데, 거의 오르지 못하며, 만약 오르기만 하면 용이 된다는 전설이 있음.

燈下不明 (등하 불명) 등잔 밑이 어둡다. 곧, 가까운 데 것을 도리어 잘 모름.

燈火可親 (등화 가친) 가을이 되어 서늘하면 밤에 등불을 가까이 하여 글읽기에 좋다는 뜻.

馬耳東風 (마이 동풍) 말 귀에 봄바람. 곧, 남의 말을 귀담아 듣지 않음.

莫逆之友 (막역 지우) 뜻이 서로맞는 썩 가까운친구.

萬頃蒼波 (만경 창파) 한없이 너르고 너른 바다.

滿身瘡痍 (만신 창이) ①온 몸이 상처투성이가 됨. ②사물이 성한 데가 없을 만큼 결함이 많음.

萬化方暢 (만화 방창) 따뜻한 봄날에 온갖 생물이 한창 피어나 자람.

亡羊補牢 (망양 보뢰) 소 잃고 외양간 고친다. 곧, 일이 이미 다 틀린 뒤에 때늦게 손을 쓴들 소용이 있겠느냐의 뜻.

望雲之情 (망운지정) 자식이 부모를 그리는 정. ─ 당(唐)나라 적 인걸(狄仁傑)이 고향을 떠나 멀리 외직에 있을 때 산에 올라가 고향 하늘의 구름을 바라보고 부모를 생각했다는 고사에서 온 말.

亡子計齒 (망자 계치) 죽은 자식 나이 세기. 곧, 이미 지나간 쓸데없는 일을 생각하며 애석히 여긴다는 뜻.

孟母三遷 (맹모 삼천) 맹자(孟子)의 어머니가 세 번 이사를 하여 맹자를 교육한 일. ─ 맹자의 어머니가 처음에는 공동 묘지 근처에서 살았는데 맹자가 장사지내는 흉내를 내는 것을 보고 시장 근처로 옮겼더니, 이번에는 물건 파는 흉내를 내므로 다시 글방 있는 곳으로 옮겨 공부를 시켰다 함. 同孟母三遷之敎(맹모삼천지교).

名實相符 (명실 상부) 이름과 실상이 서로 들어맞음. 反名實相反(명실상반).

命在頃刻 (명재경각) 목숨이 경각에 있음. 곧,거의 죽게 되어 숨이 곧 끊어질 지경에 이름.

目不識丁 (목불 식정) 눈으로 보고도 '丁'자 같은 쉬운 글자를 모름. 곧, 낫 놓고 'ㄱ'자도 모름. 同一字無識(일자무식).

無所不知 (무소부지) 무엇이든지 모르는 것이 없음. 죄다 앎.

門外漢 (문외한) ①어떤 일에 직접 관계가 없는 테 밖의 사람. ②그 일에 전문가가 아닌 사람.

物外閒人 (물외 한인) 세상 물정에 관여하려 하지 않고 한가롭게 지내는 사람을 이름.

博而不精 (박이 부정) 널리 알되 능숙하거나 정밀(精密)하지 못함.

反目嫉視 (반목 질시) 눈을 흘기면서 밉게 봄. 同白眼視(백안시).

拔本塞源 (발본 색원) 폐단의 근원(根源)을 아주 뽑아서 없애버림.

背水之陣 (배수지진) 적과 싸울 때 강이나 바다를 등지고 치는 진이란 뜻에서, 위태함을 무릅쓰고 필사적으로 모든 힘을 다하여 단판으로 성패를 다투는 경우의 비유.

百年偕老 (백년 해로) 부부가 되어 서로 화락하고 사이좋게 함께 늙음.

百衣從軍 (백의 종군) 벼슬이 없는 사람이 종군(從軍)함.

百折不屈 (백절 불굴) 여러 번 꺾여도 굽히지 않는다는 뜻으로, 어떠한 난관에도 굴하지 않음.

百尺竿頭 (백척 간두)아주 높은 장대 끝에 오른 것과 같이, '더할 수 없이 위태하고 어려

운 지경에 이름'을 이르는 말.

夫唱婦隨 (부창 부수) 남편이 부르면 아내가 이에 따르는 것이 부부 화합(和合)의 도(道)라는 뜻.

粉骨碎身 (분골 쇄신) 뼈는 가루가 되고 몸은 산산 조각이 된다는 뜻으로, 목숨을 걸고 있는 힘을 다함을 이르는 말.

不顧廉恥 (불고염치) 염치를 돌아보지 않음.

不毛之地 (불모지지) 아무 식물도 자라지 못하는 메마른 땅.

不問可知 (불문 가지) 묻지 않아도 능히 알수있음.

不問曲直 (불문곡직) 일의 옳고 그름을 묻지 아니함.

不撓不屈 (불요 불굴) 어려운 고비에서도 결심이 흔들리거나 굽히지 않고 굳셈.

不偏不黨 (불편 부당) 어느 한쪽으로도 치우치치 않은 공평한 태도.

髀肉之嘆 (비육지탄) 영웅이 말을 타고 전장에 나가지 못하여 넓적다리만 살찜을 한탄한다는 뜻으로, '재능을 발휘할 기회를 얻지 못하고 헛되이 세월만 보내는 일을 탄식함'을 이르는 말.

四顧無親 (사고 무친) 사방을 돌아보아도 친한 사람이 없음.

士氣衝天 (사기 충천) 하늘을 찌를 듯이 사기가 높음.

四面楚歌 (사면 초가) 적에게 포위되어 고립된 상태. 또는 주위 사람들이 모두 자기 의견에 반대하여 고립된 상태. ―초(楚) 나라 항우(項羽)가 한(漢)나라 군사에게 포위 당하였을 때 밤중에 사면의 한나라 군사 중에서 초나라의 노래가 들려오는 것을 듣고 '한나라가 이미 초나라를 다 빼앗았구나'하고 놀랐다는 고사에서 온 말.

沙上樓閣 (사상 누각) 모래 위에 지은 누각이란뜻으로, 어떤 사물의 기초가 견고하지 못하여 오래 견디지 못함을 이르는 말.

私淑諸人 (사숙저인) 직접 가르침을 받지는 않았으나, 마음 속으로 그 사람을 본받아서 배우거나 따른 사람.

獅 子 吼 (사자후) 사자가 욺. ① 열변을 토하는 연설, ② 질투 많은 여자가 남편에게 암팡스럽게 떠드는 일.

死後藥方文 (사후 약방문) 죽은 뒤에 약방문을구한다는 뜻으로, 때가 이미 늦어 일이 다

틀어지고 낭패됨을 이르는 말.

山戰水戰 (산전 수전) 산에서, 물에서 싸웠다는 뜻으로 세상의 온갖 고생과 어려움을 다 겪어 경험이 많음.

殺身成仁 (살신 성인) 자기 몸을 희생하여 인(仁)을 이룸. 곧, 목숨을 바치어 인(仁)의 덕을 다함.

三綱五倫 (삼강 오륜) 삼강과 오륜. "三綱'은 도덕에 있어서 바탕이 되는 세 가지 벼리. 임금과 신하·어버이와 자식·남편과 아내 사이에 마땅히 지켜야 할 도리로서 곧, 군위신강(君爲臣綱)·부위자강(父爲子綱)·부위부강(夫爲婦綱)·'五倫'은 부자 사이의 친애·군신 사이의 의리·부부 사이의 분별·장유 사이의 차례·친구 사이의 신의를 지켜야 할 다섯 가지의 도리로서 곧, 부자유친(父子有親) 군신유의(君臣有義)·부부유별(夫婦有別)·장유유서(長幼有序)·붕우유신(朋友有信).

三十六計 (삼십육계) 일의 형편이 불리할 때는 어름어름하기 보다는 도망치는 것이 제일이라는 뜻.

三人成虎 (삼인 성호) 세 사람이 짜면 범이 거리에 나왔다는 거짓말도 할 수 있다는 뜻으로, 근거 없는 말이라도 여러 사람이 말하면 곧이 듣는다는 뜻. ☞三人爲市虎(삼인 위시호).

傷弓之鳥 (상궁지조) 한 번 화살에 상처를 입은 새는 구부러진 나무만 봐도 놀란다는 뜻으로, 한 번 혼이 난 일로 인하여 항상 의심과 두려운 마음을 품음의 비유.

上濁下不淨 (상탁 하부정) 윗물이 맑아야 아랫물이 맑다. 곧, 웃사람이 정직하지 못하면 아랫사람도 그렇게 되기 마련이라는 말.

生親必滅 (생자 필멸) 이 세상에 생명이 있는 것은 반드시 죽을 때가 있음. 會者定離(정자정리)와 대를 이루는 말.

仙風道骨 (선풍 도골) 신선의 풍채와 도사의 골격, 보통 사람보다 뛰어나게 깨끗하고 점잖게 생긴 사람을 이르는 말,

雪上加霜 (설상 가상) 눈 위에 서리를 더함. 엎친데 덮치기. ☞錦上添花(금상 첨화).

束手無策 (속수무책) 손을 묶인 듯이 어찌 할 방책이 없어 꼼짝 못하게됨. 해볼[손쓸]

도리가 없음.

送舊迎新 (송구 영신) 묵은 해를 보내고 새해를 맞음.

手不釋卷 (수불석권) 손에서 책을 놓지 않음. 곧, 열심히 공부함.

水魚之交 (수어지교) 물고기가 물을 떠나서 살 수 없듯이, 떨어질 수 없는 퍽 가까운 사이. ① 부부가 화목함. ② 임금과 신하 사이의 두터운 교분. ―한(漢)나라 유비(劉備)가 '내게 제갈 공명이 있는 것은 물고기가 물을 얻은 것과 같다'고 하였다는 고사에서 온 말.

誰怨誰咎 (수원 수구) 누구를 원망하고 누구를 탓하랴. 곧, 누구를 원망하거나 탓할 수 없다는 말.

誰知烏之雌雄 (수지오지자웅) 누가 까마귀의 암수를 알랴? 곧, 두 사람의 옳고 그름을 판단하기 어렵다는 뜻.

脣亡齒寒 (순망 치한) 입술이 없으면 이가 시리다 곧, 썩 가깝고 이해관계가 깊은 두 사람 중에 한 사람이 망하면 다른 한 사람도 따라 위험하게 됨을 가리키는 말.

升斗之利 (승두지리) 한 되 한 말의 이익. 곧, 대수롭지 아니한 이익.

尸位素餐 (시위 소찬) 직책을 다하지 못하면서 한갓 자리만 차지하고 공(功)으로 녹만 받아 먹음을 비유하여 이르는 말.

食少事煩 (식소 사번) 소득은 적은데 일만 번잡함.

識字憂患 (식자 우환) 학식이 있는 것이 도리어 근심을 사게 된다는 말.

身言書判 (신언 서판) 인물을 선택하는 표준으로 삼던 네 가지 조건. 곧, 신수와 말씨와 글씨와 판단력.

深思熟考 (심사 숙고) 깊이 생각하고 익히 생각함. 곧, 신중을 기하여 곰곰이 생각함.

十年知己 (십년 지기) 오래 전부터 사귀어 온 친구.

十目所視 (십목소시) 여러 사람이 다 같이 보고 있는 것. 곧, 세상 사람을 속일 수 없음을 가리키는 말.

十匙一飯 (십시 일반) 열에 한 술 밥이 한 그릇 푼푼하다. 곧, 여러 사람이 조금씩 힘을 모아 돌보아 주면, 한 사람을 손쉽게 구원할 수 있다는 말.

阿鼻叫喚 (아비규환) 아비 지옥과 규환 지옥. 곧, 여러 사람이 심한 고통으로 울부짖는 참상.

阿諛苟容 (아유 구용) 아첨하여 구차하게 굶.

我田引水 (아전 인수) 내 논에 물대기. 곧, 자기에게만 유리하도록 함.

眼高手卑 (안고 수비) 눈은 높으나 손은 낮음. 곧, 이상은 높으나 행동은 따르지 못함.

眼下無人 (안하 무인) 눈 아래 사람이 없음. 곧, 교만하여 사람들을 업신여김.

愛人如己 (애인여기) 남을 사랑하기를 제 몸같이 함.

藥房甘草 (약방 감초) ① 무슨 일에나 빠짐 없이 늘 참석함을 이름. ② 반드시 끼어야 할 필요한 사물.

養虎遺患 (양호 유환) 범을 길러 우환 거리를 남김. 곧, 화근이 될 것을 길러 나중에 화를 당함의 비유.

魚頭肉尾 (어두 육미) 물고기는 대가리, 짐승의 고기는 꼬리께가 맛이 좋음을 이르는 말. 魚頭鳳尾 (어두 봉미).

魚魯不辨 (어로 불변) '魚'자와 '魯'자를 분별하지 못한다는 뜻으로, 매우 무식함을 이르는 말.

漁父之利 (어부지리) 조개와 황새가 서로 싸우는 바람에 어부가 둘 다 잡아 이(利)를 보았다는 뜻에서, 두 사람이 이해 관계로 서로 다투는 통에 제삼자가 이득을 봄을 이름. ―옛날 소 대(蘇代)라는 사람이 조(趙)나라 혜왕(惠王)에게 '역수(易水)를 건너다 보니, 조개가 입을 벌리고 있는데 황새가 쪼자 조개가 오므려 놓지 않으므로 어부는 한 번에 둘을 다 잡았다'고 하였다는 고사.

語不成說 (어불성설) 하는 말이 조금도 사리에 맞지 아니함. 말이 안 됨.

抑強扶弱 (억강 부약) 강자를 억누르고 약자를 붙잡아 도와줌.

言語道斷 (언어 도단) 너무 엄청나게 사리에 멀거나 기가 막혀서 말로 나타낼 수 없음을 이름. 말도 안 됨.

言中有骨 (언중 유골) 말 속에 뼈가 있음. 곧, 말의 외양은 예사롭게 순한듯하나 단단한 뼈 같은 속뜻이 있다는 말.

言則是也 (언즉시야) 말인즉 사리에 맞고 옳음.

與世推移 (여세추이) 세상의 변함을 따라 함께 변하는 일.

緣木求魚 (연목 구어) 나무에 올라가서 물고기를 구한다는 뜻으로, 당치 않은 일을 무리하게 하려 함의 비유.

榮枯盛衰 (영고 성쇠) 사물의 성함과 쇠함이 서로 뒤바뀜을 이르는 말. 鬯 興亡盛衰 (흥망

123

성쇠).

五里霧中 (오리 무중) 오리에 걸쳐 낀 안개 속에 있다는 뜻으로, 무슨 일에 대하여 알 길이 없음의 비유.

傲慢無道 (오만 무도) 태도나 행동이 건방지고 버릇이 없음.

寤寐不忘 (오매 불망) 자나 깨나 잊지 못함.

烏飛梨落 (오비 이락)까마귀 날자 배 떨어진다. 곧, 어떤 행동을 하자마자, 마치 그 결과인 듯한 혐의를 받기에 알맞게 딴 일이 뒤미쳐 일어남.

五十步百步 (오십보 백보)조금 낫고 못한 정도의 차이는 있으나 본질적으로는 차이가 없다는 뜻. 통 五十步笑百步

烏合之卒 (오합지졸) 까마귀가 모인 것처럼 질서가 없이 모이는 일. ① 갑자기 모아들인 훈련 없는 군사. ② 규칙도 통일성도 없이 모여든 군중. 통 烏合之衆 (오합지중).

臥薪嘗膽 (와신 상담)원수를 갚으려고 괴롭고 어려운 일을 참고 견딤의 비유. —중국의 오왕(吳王) 부차(夫差)가 섶나무 위에서 자면서 월왕(越王) 구천(句踐)에게 복수할 것을 맹세하였고, 또 구천이 쓸개를 핥으면서 부차에게 복수할 것을 잊지 않았다는 고사에서 온 말.

燎原之火 (요원지화)무서운 형세로 타 나가는 벌판의 불이란 뜻으로. 미처 막을 사이없이 퍼지는 세력을 형용한 말.

窈窕淑女 (요조 숙녀) 마음씨가 얌전하고 자태가 아름다운 여자.

龍頭蛇尾 (용두 사미)용의 대가리에 뱀의 꼬리. 곧, 처음은 성하고 좋았다가 뒤로 갈수록 쇠하고 나빠짐을 이르는 말.

龍蛇飛騰 (용사 비등) 용과 뱀이 하늘로 날아오름. 살아 움직이듯이 매우 활기 있게 잘 쓴 필력을 이르는 말.

優柔不斷 (우유 부단) 망서리기만 하고 결단하지 못함.

雨後竹筍 (우후 죽순) 비 온 뒤에 죽순이 많이 솟아나는 것처럼 어떤 일이 일시에 많이 생김의 비유.

遠交近攻 (원교 근공) 먼 나라와 사귀고 가까운 나라를 침.

遠禍召福 (원화 소복) 화를 멀리하고 복을 불러들임.

韋編三絶 (위편 삼절) 책을 많이 읽음. - 공자(孔

子)가 주역(周易)을 너무 애독하여 그 책을 맨 가죽끈이 세 번이나 끊어졌다는 고사에서 온 말.

類萬不同 (유만 부동) ① 여러 가지가 많기는 하지만 서로 달라 같지 않음. ② 정도에 넘침. 분수에 맞지 않음.

類類相從 (유유 상종) 같은 무리끼리 서로 왕래하며 사귐.

陰德陽報 (음덕 양보) 남 모르게 덕을 쌓은 사람은 반드시 뒤에 복을 받는다는 뜻.

依官杖勢 (의관 장세) 관리가 직권을 남용하여 민폐를 끼침. 세도를 부림.

疑心生暗鬼 (의심 생암귀) 마음에 의심하는 바가 있으면 여러 가지 망상(妄想)이 생김.

以死爲限 (이사 위한) 죽음을 각오하고 일을 한다는 말.

以心傳心 (이심 전심) 말이나 글로 전하지 않고 마음으로 마음에 전함.

二律背反 (이율 배반) 서로 모순되는 두 가지의 명제(命題)가 동등한 권리로 주장되는 일.

一刻千金 (일각 천금) 극히 짧은 시각도 그 귀중하고 아깝기가 천금과 같다는 뜻.

一擧兩得 (일거 양득) 한 가지 일을 하여 두 가지의 이득을 봄을 이르는 말. 동 一石二鳥 (일석 이조).

日居月諸 (일거월저) 쉬지 아니하고 가는 세월.

一騎當千 (일기 당천) 한 사람이 천 사람을 당한다는 뜻으로, 무예가 아주 뛰어남의 비유.

一脈相通 (일맥 상통) 생각, 처지, 상태 등이 한 줄기 서로 통함.

一目瞭然 (일목 요연) 한번 척 보아서 대뜸 알 수 있도록 환하고 뚜렷함.

一絲不亂 (일사 불란) 질서나 체계가 정연하여 조금도 엉클어지거나 어지러움이 없음.

一瀉千里 (일사 천리) 강물이 거침없이 흘러 천리에 내닫는다는 뜻으로, 사물이 조금도 거침없이 매우 빠르게 진행됨을 이름.

一魚濁水 (일어 탁수) 한 마리 물고기가 물을 흐리게 한다는 뜻으로, 한 사람의 잘못으로 여러 사람이 그 해를 입게 됨을 이르는 말.

一言之下 (일언지하) 한 마디말로 딱 잘라 말함. 두말할 나위 없음.

一日三秋 (일일 삼추) 하루가 삼 년 같다는 뜻으로, 몹시 지루하거나 애태우며 기다

림의 비유. ⓗ 一刻如三秋(일각 여삼추).

一朝一夕 (일조 일석) 하루 아침이나 하루 저녁이란 뜻으로, 썩 짧은 시간을 이르는 말.

日就月將 (일취 월장) 나날이 다달이 진전함. 곧 계속 진취되어 감.

一敗塗地 (일패 도지) 한 번 여지 없이 패하여 다시 일어날 수 없게 됨.

一攫千金 (일확 천금) 힘들이지 않고 대번에 많은 재물을 얻음.

臨渴掘井 (임갈굴정) 목이 말라서야 우물을 팜. 곧 미리 준비하여 두지 않고 있다가 일이 급해서야 허둥지둥 서둚.

臨機應變 (임기 응변) 그 때 그 때의 형편에 따라 그에 알맞게 그 자리에서 처리함.

臨戰無退 (임전 무퇴) 전쟁에 임하여 물러가지 않음.

自家撞着 (자가 당착) 자기가 한 말이나 행동의 앞뒤가 모순됨. 같은 사람의 글이나 언행이 앞뒤가 서로 맞지 아니하여 어그러짐.

自繩自縛 (자승 자박) 자기가 만든 줄로 제 몸을 옭아 묶는다는 뜻으로, 자신의 언행으로 말미암아 스스로 옭혀 들어감의 비유.

自畫自讚 (자화 자찬) 자기가 그린 그림을 자기 스스로 칭찬함. 곧, 자기가 한 일을 자기 스스로 자랑함.

作心三日 (작심 삼일) 지어 먹은 마음이 사흘 못 간다. 곧, 결심이 굳지 못함을 이름.

賊反荷杖 (적반하장) 도둑이 도리어 매를 든다는 뜻으로, 잘못한 사람이 도리어 시비나 트집을 거는 경우의 비유.

戰戰兢兢 (전전긍긍) 몹시 두려워 하여 벌벌 떨면서 조심함.

前程萬里 (전정 만리) 앞 길이 만 리나 된다. 곧, 아직 젊어서 장래가 아주 유망함.

轉禍爲福 (전화위복) 화가 바뀌어 복이 됨. 곧, 언짢은 일이 계기가 되어 도리어 다른 좋은 일을 봄.

切磋琢磨 (절차 탁마) 옥돌을 쪼개고 갈아서 빛을 냄. 곧, 학문이나 인격을 수련. 연마함.

頂門一針 (정문 일침) 정수리에 놓는 침. 곧, 따끔한 충고.

糟糠之妻 (조강지처) 지게미와 겨를(같이) 먹는 아내. 곧, 고생을 함께하여온 아내. 본처.

朝不慮夕 (조불려석) 아침에 저녁 일을 헤아리지 못한다는 뜻으로, 당장을 걱정할 뿐이고 바로 그 다음을 돌아볼 겨를이 없음을 이름. 朝不謀夕(조불모석).

主客顚倒 (주객 전도) 주인과 손의 위치가 뒤바뀜. 곧, 주되는 것과 종속적인 것의 위치가 뒤바뀜.

晝耕夜讀 (주경 야독) 낮에는 밭갈고 밤에는 글을 읽는다는 뜻으로, 바쁜 틈을 타서 책을 읽어 어렵게 공부함을 이르는 말.

酒池肉林 (주지 육림) 술이 못을 이루고 고기가 숲을 이루었다는 뜻으로, 굉장히 많은 술과 고기로 호화롭게 잘 차린 술잔치를 이름.

竹馬故友 (죽마 고우) 죽마를 같이 타던 옛 벗. 곧, 어릴 때부터의 벗. ⓗ 竹馬之友(죽마지우).

衆寡不敵 (중과 부적) 적은 수로써는 많은 수를 대적할 수 없음. ⓗ 寡不敵衆 (과불적중).

衆口難防 (중구 난방) 여러 사람의 입은 막기 어렵다는 뜻으로. 뭇사람의 말을 이루 다 막기가 어려움을 이르는 말.

至誠感天 (지성 감천) 정성이 지극하면 하늘도 감동함. 곧, 지극한 정성으로 하면 어려운 일도 이루어지고 풀림.

進退兩難 (진퇴 양난) 이러기도 저러기도 어려움. 처지가 난감함.

進退維谷 (진퇴 유곡) 나아가지도 물러서지도 못하여, 어찌할 길이 없음. 오도 가도 못함.

千金買骨 (천금 매골) 열심히 인재(人材)를 구함의 비유. ― 연(燕)나라 소왕(昭王)이 인재를 구할 때, 곽 외(郭隗)가 옛날 어느 임금이 천리마를 구하려고, 먼저 죽은 말의 뼈를 샀다는 예를 들어, 자기부터 등용케 하였다는 고사에서 온 말.

天方地軸 (천방 지축) ① 너무 바빠서 허둥지둥 내닫는 모양. ② 어리석게 종작 없이 덤벙이는 상태.

天壤之判 (천양지판) 하늘과 땅의 차이. 곧, 아주 엄청난 차이. ⓗ 天壤之差 (천양지차).

天佑神助 (천우 신조) 하늘이 돕고 신이 도움.

天衣無縫 (천의 무봉) 천사의 옷은 솔기나 바느

125

질한 흔적이 없음. ① 시가(詩歌)나 문장 따위가 매우 자연스럽게 잘 되어 완미(完美)함을 이름. ② 완전 무결 하여 흠이 없음을 이름.

千載一遇 (천재 일우) 천 년에 한 번 만남. 곧, 좀 처럼 만나기 어려운 좋은 기회. 同 千歲一時 (천세 일시).

天眞爛漫 (천진 난만) 꾸밈이나 거짓이 없는 천성 그대로의 순진함.

草綠同色 (초록 동색) 풀과 녹색은 서로 같은 빛임. 곧, 같은 처지나 같은 유의 사람들은 서로 같은 처지나 같은 유의 사람들 끼리 함께 행동함을 이르는 말.

寸鐵殺人 (촌철 살인) 조그마한 쇳동강이로도 사람을 죽일 수 있음. 곧, 간단한 말로도 남의 급소나 약점을 찌를 수 있음의 비유.

春秋筆法 (춘추 필법) 춘추와 같이 비판의 태도가 썩 엄청함을 이르는 말. 대의 명분을 밝혀 세우는 사필(史筆)의 논조(論調).

忠言逆耳 (충언 역이) 충고하는 말은 듣기 싫지만 자신에게 이로움. 良藥苦口(양약고구) 와 서로 대가 되는 말.

醉生夢死 (취생 몽사) 술에 취한 듯 꿈을 꾸듯 흐리 멍텅하게 생애를 보냄.

七顚八起 (칠전 팔기) 일곱 번 넘어져 여덟 번 일어남. 곧 수없는 실패에도 굽히지 않음.

七縱七擒 (칠종 칠금) 상대를 마음대로 함.—제갈 양(諸葛亮)이 맹 획(孟獲)을 일곱 번 놓아 주었다가 일곱 번 다시 사로 잡은 고사.

他山之石 (타산지석) 다른 산에서 나는 하찮은 돌도 자기의 옥을 가는데 쓰임. 곧, 다른 사람의 하찮은 언행도 자기의 지덕을 연마하는데 도움이 된다는 말. '他山之石可以攻玉'에서 온 말.

破邪顯正 (파사 현정) 그릇된 것을 깨뜨리고 바른 것을 드러냄.

破竹之勢 (파죽지세) 대를 쪼개는 기세란 뜻으로, 감히 막을 수 없도록 거침 없이 대적(大敵)을 물리치고 쳐들어가는 기세를 이름.

風飛雹散 (풍비 박산) 사방으로 날아 화 흩어짐.

匹夫之勇 (필부지용) 소인의 깊은 생각없이 혈기만 믿고 함부로 냅다치는 용기.

匹夫匹婦 (필부 필부) 평범한 남녀.

鶴首苦待 (학수고대) 학의 목처럼 목을 길게 늘여 기다린다는 뜻으로 곧, 몹시 기다림을 이르는 말.

漢江投石 (한강 투석) 한강에 돌 던지기. 곧, 아무리 애써도 보람 없음의 비유.

含憤蓄怨 (함분 축원) 분함과 원한을 품음.

虛心坦懷 (허심 탄회) 마음 속에 아무런 거리낌 없이 솔직한 태도로 품은 생각을 터놓고 말함.

螢雪之功 (형설지공) 고생을 이기고 힘써 공부한 보람. —진(晋)나라 차윤(車胤)이 가난하여 등잔 기름을 사지 못하고 여름이면 반딧불을 비단 주머니에 잡아 넣어 비추어 글을 읽어 벼슬이 상서랑(尙書郎)이 되었다. 또 진나라 손 강(孫康)은 겨울이면 눈 빛으로 글을 읽어서 벼슬이 어사대부(御史大夫)가 되었다는 고사.

虎視眈眈 (호시탐탐) ① 범이 먹이를 노리어 눈을 부릅뜨고 노려봄. ② 야심을 품고 날카로운 눈초리로 형세를 노려봄.

浩然之氣 (호연지기) ① 하늘과 땅 사이에 넘치게 가득찬, 넓고도 큰 원기. ② 도의에 뿌리를 박고 공명 정대하여 조금도 부끄러울바 없는 도덕적 용기. ③ 사물에서 해방되어 자유롭고 즐거운 마음.

惑世誣民 (혹세 무민) 세상 사람을 미혹 시키고 속임.

昏定晨省 (혼정 신성) 저녁에는 잠자리를 정하고 아침에는 살핌. 곧, 아침 저녁으로 어버이의 안부를 물어서 살핌.

紅爐點雪 (홍로 점설) 벌겋게 단 화로에 내리는 한점의 눈, 곧. 크나큰 일에 작은 힘이 아무런 보람도 나지 않음의 비유.

畫中之餠 (화중 지병) 그림의 떡. 곧, 아무리 탐이 나도 차지하거나 이용할 수 없음의 비유.

鰥寡孤獨 (환과 고독) 홀아비, 홀어미, 어리고 어버이 없는 아이, 늙고 자식 없는 사람. 곧, 썩 외롭고 의지할 곳 없는 처지의 사람.

換骨奪胎 (환골 탈태) 뼈대를 바꿔끼고 태(胎)를 빼앗는다는 뜻으로, 형용이 좋은 방향으로 전혀 달라짐을 이르는 말.

●우리나라 姓氏一覽表

金(성김) 李(오얏리) 伊(저이) 異(다를이) 權(권세권) 朴(순박할박) 崔(높을최) 鄭(나라정) 丁(장정정) 程(법정) 安(편안할안) 雁(기러기안) 白(흰백) 趙(나라조) 曹(무리조) 姜(성강) 康(편안할강) 强(강할강) 彊(이길강) 剛(굳셀강) 全(온전전) 田(밭전) 錢(돈전) 徐(천천할서) 西(서녘서) 孫(손자손) 柳(버들류) 兪(맑을유) 劉(묘금도유) 庾(노적유) 楊(버들양) 梁(들보량) 洪(넓을홍) 吳(나라오) 天(하늘천) 千(일천천) 韓(나라한) 漢(한수한) 文(글월문) 宋(나라송) 嚴(엄할엄) 許(허락허) 南(남녘남) 閔(성민) 車(수레차) 高(높을고) 裵(성배) 池(못지) 智(지혜지) 申(납신) 辛(매울신) 愼(삼갈신) 魯(나라로) 盧(성로) 菜(나물채) 蔡(나라채) 采(비단채) 秋(가을추) 鄒(나라추) 張(베풀장) 莊(씩씩할장) 蔣(성장) 章(글월장) 林(수풀림) 任(맡길임) 具(갖출구) 丘(언덕구) 孔(구멍공) 公(귀공) 玄(검을현) 卞(성변) 邊(갓변) 元(으뜸원) 原(벌판원) 袁(옷길원) 廉(청렴할렴) 濂(고을렴) 閻(여염염) 夫(남편부) 陰(그늘음) 方(모방) 房(방방) 邦(나라방) 旁(클방) 龐(성방) 咸(다함) 石(돌석) 昔(옛석) 朱(붉을주) 周(두루주) 禹(우임금우) 于(어조사우) 馬(말마) 余(나여) 呂(법려) 汝(너여) 宣(베풀선) 單(성선) 先(먼저선) 表(겉표) 薛(성설) 桂(계수계) 琴(거문고금) 沈(성심) 卓(높을탁) 孟(맏맹) 魚(고기어) 魏(나라위) 韋(가죽위) 印(도장인) 奇(기이할기) 晋(나라진) 秦(나라진) 陳(나라진) 眞(참진) 甄(질그릇진) 玉(구슬옥) 殷(나라은) 恩(은혜은) 延(뻗칠연) 燕(제비연) 連(잇달련) 潘(성반) 班(차례반) 毛(터럭모) 牟(클모) 諸(모든제) 陸(육지륙) 龍(용룡) 明(밝을명) 太(클태) 奉(받들봉) 鳳(새봉) 承(이을승) 昇(오를승) 慶(경사경) 景(볕경) 謝(사례사) 舍(집사) 史(사기사) 芮(성예) 藝(재주예) 水(물수) 都(도읍도) 道(길도) 陶(질그릇도) 要(요긴할요) 堯(요임금요) 鞠(기를국) 國(나라국) 成(이룰성) 星(별성) 河(물하) 夏(여름하) 郭(성곽) 蘇(차조소) 邵(높을소) 董(연뿌리동) 吉(좋을길) 片(조각편) 邢(나라형) 睦(화목할목) 羅(벌일라) 尹(맏윤) 黃(누를황) 墨(먹묵) 葛(칡갈) 尙(오히려상) 施(베풀시) 弼(도울필) 皮(가죽피) 溫(따뜻할온) 左(왼쪽좌) 慈(사랑자) 買(장사가) 杜(막을두) 王(임금왕) 范(성범) 凡(무릇범) 柴(땔나무시) 雍(화할옹) 卜(점복) 扈(나라호) 胡(북방종족호) 彬(빛날빈) 賓(손빈) 氷(어름빙) 弓(활궁) 甘(달감) 簡(편지간) 干(방패간) 彭(성팽) 唐(나라당) 楚(나라초) 平(평할평) 舜(순임금순) 荀(성순) 項(순할순) 淳(순박할순) 湯(물끓을탕) 昌(창성할창) 介(곳집창) 路(길로) 頓(졸돈) 乃(이에내) 大(큰대) 丕(클비) 彈(탄탄) 堅(굳을견) 雷(우뢰뢰) 阿(언덕아) 判(쪼갤판) 海(바다해) 米(쌀미) 鐘(쇠북종) 浪(물결랑) 包(쌀포) 鳦(성격) 雲(구름운) 肖(같을초) 后(왕후후) 葉(성섭) 化(될화) 梅(매화매) 花(꽃화) 姚(고울요) 奈(어찌내) 萬(일만만) 箕(키기) 馮(성풍) 宗(마루종) 應(응할응) 鮑(성포) 扁(작을편) 襄(도울양) 永(길영) 俊(준걸준) 端(끝단) 斤(낱근근) 君(임금군) 雍(화할옹) 執(잡을집) 芸(향풀운) 哀(슬플애) 壹(하나일) 骨(뼈골) 潭(못담) 艾(쑥애) 介(클개) 夜(밤야) 段(조각단) 麻(삼마) 占(점점) 顔(얼굴안) 子(아들자) 項(목항) 季(끝계) 曾(일찍증) 饒(풍요할요) 解(풀해) 齊(나라제) 何(어찌하) 樊(새장반) 佟(성동) 關(관계할관) 也(성먀) 麥(보리맥) 司空(맡을사 빌공) 獨孤(홀로독외로울고) 西門(서녘서 문문) 諸葛(모두제 칡갈) 東方(동녘동 모방) 公孫(귀공 손자손) 南宮(남녘남 집궁) 鮮于(고을선 어조사우) 皇甫(임금황 클보) 乙支(새을 지탱할지) 井(우물정) 相(서로상) 丫(두갈래실아) 泰(클태) 澤(못택) 尨(삽살개방) 邛(성독) 裴(성배) 來(올래) 陽(볕양) 東(동녘동) 衛(모실위) 滕(나라등) 乭(이름돌) 丑(소축) 歐(성구)

部 首 名 稱

1 획

一	한일
丨	뚫을곤
丶	점
丿	삐침
乙(乚)	새을
亅	갈구리궐

2 획

二	두이
亠	돼지해머리
人(亻)	사람인변
儿	어진사람인발
入	들입
八	여덟팔
冂	멀경몸
冖	민갓머리
冫	이수변
几	안석궤
凵	위튼입구몸
刀(刂)	칼도
力	힘력
勹	쌀포몸
匕	비수비
匚	튼입구몸
匸	감출혜몸
十	열십
卜	점복
卩(㔾)	병부절
厂	민엄호
厶	마늘모
又	또우

3 획

口	입구변
囗	큰입구몸
土	흙토
士	선비사
夂	뒤져올치
夊	천천히걸을쇠발
夕	저녁석
大	큰대
女	계집녀
子	아들자
宀	갓머리
寸	마디촌
小	작을소
尢(尣)	절름발이왕
尸	주검시엄
屮	왼손좌
山	메산
巛(川)	개미허리
工	장인공
己	몸기
巾	수건건
干	방패간
幺	작을요
广	엄호밑
廴	민책받침
廾	스물입발
弋	주살익
弓	활궁
彐(彑)	튼가로왈
彡	터럭삼방
彳	두인변
忄(心)	심방변
扌(手)	재방변
氵(水)	삼수변
犭(犬)	개사슴록변
阝(邑)	우부방
阝(阜)	좌부방

4 획

心(忄)	마음심
戈	창과
戶	지게호
手(扌)	손수
支	지탱할지
攴(攵)	등글월문
文	글월문
斗	말두
斤	날근
方	모방
无(旡)	이미기방
日	날일
曰	가로왈
月	달월
木	나무목
欠	하품흠방
止	그칠지
歹(歺)	죽을사변
殳	갖은등글월문
毋	말무
比	견줄비
毛	털모
氏	각시씨
气	기운기엄
水(氵)	물수
火(灬)	불화
爪(爫)	손톱조머리
父	아비부
爻	점괘효
爿	장수장변
片	조각편
牙	어금니아
牛	소우변
犬(犭)	개견
王(玉)	구슬옥변
耂(老)	늙을로엄
月(肉)	육달월변
++(艸)	초두
辶(辵)	책받침

5 획

玄	검을현
玉(王)	구슬옥
瓜	외과
瓦	기와와
甘	달감
生	날생
用	쓸용
田	밭전
疋	필필
疒	병질엄
癶	필발머리
首	머리수
香	향기향
白	흰백
皮	가죽피
皿	그릇명밑
目(罒)	눈목
矛	창모

6 획

矢	화살시
石	돌석
示(礻)	보일시변
内	짐승발자국유
禾	벼화
穴	구멍혈
立	설립

6 획

竹	대죽
米	쌀미
糸	실사
缶	장군부
网(罒·冈)	그물망
羊(⺷)	양양
羽	깃우
老(耂)	늙을로
而	말이을이
耒	가래뢰
耳	귀이
聿	오직율
肉(月)	고기육
臣	신하신
自	스스로자
至	이를치
臼	절구구
舌	혀설
舛(牟)	어그러질천
舟	배주
艮	괘이름간
色	빛색
艸(++)	초두
虍	범호밑
虫	벌레훼
血	피혈
行	다닐행
衣(礻)	옷의
襾	덮을아

7 획

見	볼견
角	뿔각
言	말씀언
谷	골곡

豆	콩두
豕	돼지시
豸	발없는벌레치
貝	조개패
赤	붉을적
走	달아날주
足	발족
身	몸신
車	수레거
辛	매울신
辰	별신
辵(辶)	책받침
邑(阝)	고을읍
酉	닭유
釆	분별할채
里	마을리

8 획

金	쇠금
長(镸)	길장
門	문문
阜(阝)	언덕부
隶	미칠이
隹	새추
雨	비우
青	푸를청
非	아닐비

9 획

面	낯면
革	가죽혁
韋	다룬가죽위
韭	부추구
音	소리음
頁	머리혈
風	바람풍
飛	날비
食(飠)	밥식

10 획

馬	말마
骨	뼈골
高	높을고

髟	터럭발밑
鬥	싸움투
鬯	울창주창
鬲	오지병격
鬼	귀신귀

11 획

魚	고기어
鳥	새조
鹵	잔땅로
鹿	사슴록
麥	보리맥
麻	삼마

12 획

黃	누를황
黍	기장서
黑	검을흑
黹	바느질치

13 획

黽	맹꽁이맹
鼎	솥정
鼓	북고
鼠	쥐서

14 획

鼻	코비
齊	가지런할제

15 획

齒	이치

16 획

龍	용룡
龜	거북귀

17 획

龠	피리약변